U0031921

那些藝師，這些事

愛在陣頭

王美霞 著

人做陣，陣入魂

臺南市政府文化局局長

葉澤山

歷史不見得是長篇大論，也許不是功蓋山河，哪怕沒有撼動乾坤，但每個生活在時代裡的人，都是組成時代的一部分，每個看似平凡的市井小民所經歷的分秒，都是歷史留下的痕跡。這本書想對大家說的，便是單純、平實，卻又底蘊綿長、由生命組成的歷史記憶。

臺南擁有非常豐富的藝陣文化，種類和數量都堪稱獨步，而成就這些繁花似錦的陣種，無非就是身在其中的人們了。藝陣原非行業，而是出於對信仰、對習俗的敬重，自發性、義務性的付出，藝陣之美，與其說是基於演出本身，不如說是因為藝陣表演者的專注誠摯，是「人」給「人」帶來的感動。藝陣的保存與傳習，也全都仰仗這一個個的「人」。

本局推動藝陣文化多年，有感於傳述箇中人文精神的重要性，遂興起出版之心，力邀善以妙筆寫臺南的王美霞老師承接重託，記錄八位藝師的故事，分別代表臺南八種獨特的藝陣。藝師大半輩子傾情藝陣，他們的人生，就是藝陣歷史的一個篇章。感謝美霞老師全力相挺，親身走訪藝師居處，深入採訪藝師的生活種種，萃取他們的珍貴回憶，記錄尚有實體可見的文物，使我們得以共同參與這些歷史片段，然後領悟：「人」與「陣」是一體，共構成「魂」，代代相傳。

以感性率真，筆墨古都藝陣的善與美

國立成功大學藝術研究所特聘教授　施德玉

廟會活動已經是臺灣常民生活的一部分，尤其是臺南民眾對於宗教的信仰非常虔誠，因此舉凡地方上有民間信仰的相關活動，信眾們有錢出錢有力出力，無不積極的參與和推動，讓宗教文化活動在地方上能有效的執行，且更能增加活動的熱鬧氛圍。而這些宗教活動中就以藝陣的表演最受到矚目，所以臺南的藝陣團體和活動特別多。

臺南市文化局有鑑於藝陣表演，是臺南非常有特色的文化活動，因此經常關注各地藝陣的生態，尤其對於瀕臨失傳的傳統藝陣，更是把注經費，鼓勵這些民間團體進行保存、推廣與傳承的工作，讓民間藝陣團體，能隨著日新月異的時代與時俱進，從傳統出發而走向當代，並與常民生活結合而推陳出新。

除此之外，臺南市文化局更積極的記錄保存具有特色的傳統藝陣藝術，不僅執行影音保存計畫，還邀請專家學者撰寫這些具有代表性的藝陣團體，和記錄其表演藝術。基於以上，臺南市文化局邀請在文學、藝術及國文教學領域學有專精，長年參與臺南文化活動，並曾舉辦國際儒學交流，積極推廣儒學講座至南部地區各級學校，而成果卓著的王美霞女士，撰寫臺南藝陣專書。

本書的內容非常多元而精彩，藝陣團體依序包含：「全台白龍庵如意增壽堂什家將」、「七股樹仔腳寶安宮白鶴陣」、「新營土庫土安宮竹馬陣」、「七股竹橋慶善宮牛犁歌陣」、「學甲慈濟宮謝姓金獅陣」、「新化鎮狩宮吳敬堂官將首」、「六甲泰山民俗技藝團」、「海寮普陀寺南樂清和社」等，八個藝陣團體與藝師。

其中「文陣」有：「海寮普陀寺清和社」、「土庫土安宮竹馬陣」、「七股竹橋善慶宮牛犁歌陣」三團；「武陣」有：「白龍庵如意增壽堂什家將」、「新化鎮狩宮官將首」、「七股寶安宮白鶴陣」、「學甲謝姓獅團」等四團；而「六甲泰山民俗技藝團」則是文武陣兼具的表演陣頭。

心思細密的王美霞女士走遍臺南古都，造訪這些藝陣文化團體，不僅細膩的陳述書中文陣、武陣團體的表演藝術特質，更從這些團體的歷史時空講到臺南的地理文化。宛如帶領讀者透過時光隧道，從歷史中的宗教活動，引領大家經過臺南的地理景致，進而結合藝陣表演藝術，是那麼的自然，是那麼的有文化底蘊，豐富而

精彩。

本書不僅能讓讀者從字裡行間與圖片中，循序漸進的認識民間藝陣，相信這本淺顯易懂又清晰地記錄這些藝陣團體表演特色的專書，更能使讀者從王美霞女士具有文學性和散文色彩的筆墨，達到賞心悅目、引人入勝的功能和效果。

藝師的愛，人民的生活藝術

國立臺中教育大學臺灣語文學系專任副教授

林茂賢

陣頭是基層民眾的表演藝術，因其表演者是一般民眾，而演出的場地在廟埕、街道，無需舞台、布景、聲光特效，是常民的表演藝術；而出陣的名目則多與廟會遊行、生命禮俗有關，因此也是人民的生活藝術。

《愛在陣頭：那些藝師，這些事》記錄的是臺南地區八位從事陣頭表演的資深藝師，透過訪談敘述藝師從事陣頭表演、組織、培訓的心路歷程。藝師們以其親身經歷呈現臺南陣頭的歷史發展，也讓我們認識藝陣表演內涵，了解民間的陣頭文化。期待這本書的出版，不僅讓我們親近陣頭表演藝術，更讓我們支持、認同這群源自民間、流傳民間的陣頭藝術活力。

神明指路的愛

王美霞

二〇一五年冬天,在偶然機緣裡看到一部紀錄片:全台白龍庵如意增壽堂《神藝 什家將》,影片中的畫面師陳宗和完成畢生最後一次為家將畫面後,兩天後,便走下人生舞台。鏡頭裡陳宗和專注畫面的神情,一直在我的腦海中縈繞:「我們還來得及記錄這些不斷流失的藝師們嗎?」是這個問句的力量,讓我提起筆,投入書寫藝師們的艱難之路。

從二〇一六年至今,我走訪臺南各地的藝師們,這些藝師多半寡言,但默默付出了一生,為保存藝陣文化努力著,踏查的行腳在鄉野間、廟埕裡,也在藝師們僻靜的居所,或是鑼鼓喧天的廟宇,看著那急速沒落的藝師與藝陣文化,我的筆迅捷地記錄、描述與架構,沒有片刻停歇。每一次走訪,都恨不得有十倍的心力,去

整理那些漸次掩入歷史扉頁的身影，一字字寫著藝師們的今生今世，那是信仰與愛所護持的一條漫漫長路，讓我更敬佩這些碩果僅存，願意為藝陣文化努力的藝師們。與他們對談的每一當下，深知時代瞬息萬變，不停地向前走，傳統的人文與價值，一一流失得如此迅速，此刻再不記錄，多年後，我們還能告訴下一代的孩子，那曾經擁有信仰與愛的民間藝術嗎？

走入藝陣現場，我深深覺得：來遲了！許多藝師們因花果凋零而杳逝，許多的藝陣因天時地利與人為條件，漸漸沒入沉寂與熄燈號，而二○○九年莫拉克颱風造成七股、西港、學甲一帶五十年來最嚴重的水災，許多廟宇的藝陣珍貴文物毀於一旦，那才是這次走訪藝陣與藝師時，讓我最感到痛心的事！

我依然記得在七股樹仔腳寶安宮索讀照片時，廟方提供了一張水患肆虐的照片，河水漲至二樓高，只有正殿的脊頂兀自翹著無奈的兩翼尖檐，默看水流，「這就是為什麼沒有過去老照片的答案了！」

那日，我悵然地坐在廟前台階，看著陽光從廟埕慢慢爬進大殿，遠處的廟埕百年來都舞弄著陣式，先民們相信：酬神護駕的陣頭為庄民帶來平安，一方土地的信仰，誠心真願的奉獻，在神明指路的時光裡，仰望如斯，祝禱如斯，得願如斯！即使資料搜尋如此困難，我還是應該盡其所能記錄這些平實信仰的力量吧！大殿內一位年老的阿公抱著剛學步的小孫子，坐著納涼，祖孫倆一句話也無，靜靜看著陽

光探進門檻，廟裡的庄民說：「庄頭內都是這種在神明桌仔腳長大的孩子呢！」在神明桌下學爬、學走路，在廟埕玩耍，在陣頭中擺駕，信仰眾神的誠願，在此寧靜肅穆，護佑日日、月月、年年。

佑，一個鄉下僻靜之廟，信仰眾神的誠願，在此寧靜肅穆，護佑日日、月月、年年。

真好的一群人……當下，我又鼓起了氣力，願以我的筆與文字，記錄這些護持著傳統民間陣頭藝術的藝師們。

在此書中，共記錄了八位藝師：

陳欽明是白龍庵如意增壽堂什家將的傳人，他一心守護家將的優良傳統，甚至不惜把家將的文物、衣帽，一一封箱，以待重振家將神威的有心人。

白鶴陣的何國昭，從一九六四年至今，在七股寶安宮教導庄民打拳練陣式，六十幾年來，他的堅持與努力，不僅贏得庄民的敬愛，也使得七股區樹林里的里長黃寶田在營造白鶴社區時，找到核心的共識。

新營土庫的竹馬陣是以十二生肖組成的文陣，兩百多年來，他們以藝弄、歌曲、路曲為庄民驅邪解厄，然而，抵不住經濟社會改變的潮流，加上先人有「不傳過庄」的祖訓，竹馬陣現今傳習已經式微了，花龍雄為使珍貴的傳統得以保留，用簡譜及文字記錄老一輩傳授的陣法、唱腔及歌詞，天生音感稟賦優異的他，還能自製漂流木樂器，組成漂流木樂團，讓竹馬陣藝術保有延續的展望。

許多次，我在七股竹橋鄭明義家裡，聽他白天上工回來後，一口啤酒、一把大廣絃，拉著、唱著那一曲曲充滿生命力的牛犁歌曲，那彷彿響自天地間的素樸嗓音，嘹亮在靜闃的農村深夜裡，特別有一股原生美好的氣力！

學甲金獅陣的謝仁德，從小在慈濟宮旁長大，在金獅陣當了幾十年的「老大」，總管金獅陣大大小小業務以及獅頭的製作與教學，一個陣頭的興衰，全由他一肩挑起重擔，多年來無怨無悔，只願金獅陣耀武揚威，恆久永續。

王延守自小熱愛家將文化，踏入家將的領域後，他以嚴謹紀律帶領一群年輕人從家將團到官將首，都謹守著神威的法度，而且，他以創意融合傳統的家將與官將首臉譜藝術，讓臉譜藝術既古典又現代，贏得許多年輕族群的喜愛。

六甲泰山民俗技藝團的史文展，繼承父親志業，完成「台灣第一、十大藝陣團」的壯舉，他更為發揚傳統民俗技藝，隻身帶領技藝團闖關國際舞台，法國、葡萄牙、紐約、大阪，他說：「走遍陌生國度，完成不可能的任務，是阿爸的精神支持，讓我勇闖千關！」

海寮普陀寺的清和社是西港刈香中備受禮遇的文陣陣頭，吳庚生十三歲開始習南管，七十幾年來對於清和社的熱愛，讓他成為「永遠的館東」，他鼓勵團員，不要放棄，慢慢去學，要把庄頭傳統的民間藝術一代代保留下來！

進入田野訪談的過程裡，看到許多民間珍貴文物流失，真是無比痛心！因此協助文物數位化的保存，是我和方姿文老師情不自禁而義務擔綱的工作。我們從竹馬陣帶回幾個布袋的照片、資料，逐一清洗，然後數位掃描；何國昭親手整理書寫的宋江陣，也做了整理、裝訂；史文展的數位化照片，兩年前遭駭客入侵後，所有資料也是在痛心下，一一尋找與掃描保存。

自從八八水災學甲淹水後，金獅陣殘存的歷史照片，無論大張、小張全都掃入數位化光碟；王延守多年來的報導與文字、如意增壽堂珍貴的家將衣物和名冊，鉅細靡遺，都整理成上百張光碟資料。其中，竹馬陣與清和社百年珍貴曲譜，更是小心翼翼地翻閱，張張定焦，用數位相機拍攝幾個工作天才完成。當然，我們還是有遺憾的，因為，如果更早幾年投入這份書寫，我們就不會遇到像七股竹橋牛犁歌的窘境，照片檔案幾乎蕩然無存！

念及此，我不禁要感謝黃文博校長以及曾福樹先生，他們長年投入藝陣的影像記錄，默默地為這些陣頭拍下許多珍貴的照片，當我在南方講堂發出求告照片的訊息時，陳怡良先生第一時間聯絡曾先生，他很慷慨地分享幾十年來的心血，並且說：「拿去用，沒關係！」這份肚量與慷慨，同時也在黃文博校長身上展現，我到北門西山的鹽鄉見黃校長時，校長將他最新的著作《藝陣傳神》分享給我，黃校長是藝陣書寫的前輩，在學術界著作等身，他對於我書寫藝師的重點也有所指導。另

外，為了搜羅照片走訪西港玉敕慶安宮時，廟方也提供照片，給予協助；在製作書本封面時，臺南市民政局機要專門委員鄭枝南前輩揮毫書寫「愛在陣頭」四字，雄渾有力的筆墨，讓人一眼看到書封，便安了心！我十分感謝這些熱情的相挺。

最後，我也要感謝臺南市政府文化局向文化部爭取經費出版此書，希望能夠透過藝師的生命故事讓人看見平實偉大的可貴，並藉此喚起大家對於藝陣的關注，文化局陳涵茵小姐不厭其煩地提供聯絡資訊，也帶給我們很好的寫作能量。在臺南這片土地上，書寫鄉土人文時，總是有這般無私的贊助與鼓勵，是我最感動的力量！

投入一場藝陣藝師書寫之路，耗費無數心血與體力，此刻終於完稿，我十分感謝在過程中與我一起打拚，負責攝影與資料整理的師丈劉登和、方姿文老師，以及為清和社、竹馬陣錄音的陳景昭老師。

這本書是以書寫藝師為主軸，在時代丕變、社會倫理結構改變的現今，沒有這些藝師們的堅持與努力，就沒有藝陣一一被保留，沒有人，就沒有陣，這是確然可徵的！當我在落稿這三文字時，也憶起踏查過程中，與藝師們建立的難忘的友情。但願，這些書寫，可以讓有緣人看見那些藝師們在鄉野間的努力，進而，對於他們中流砥柱、獨立蒼茫的堅持與努力，有一份尊敬！

目次

005　局長序　臺南市政府文化局局長　葉澤山
人做陣，陣入魂

007　推薦序　國立成功大學藝術研究所特聘教授　施德玉
以感性率真，筆墨古都藝陣的善與美

010　推薦序　國立臺中教育大學臺灣語文學系專任副教授　林茂賢
藝師的愛，人民的生活藝術

011　自序　王美霞
神明指路的愛

020　藝陣與藝師們

023　永遠的大爺——陳欽明
全台白龍庵如意增壽堂什家將

047　以夢為鶴，舞青巾——何國昭
七股樹仔腳寶安宮白鶴陣

073　我身騎竹馬過千關——花龍雄
新營土庫土安宮竹馬陣

095　牛犁仔若響的時準——鄭明義
　　七股竹橋慶善宮牛犁歌陣

109　獅出有名學甲謝——謝仁德
　　學甲慈濟宮謝姓金獅陣

129　神威踏步，真是有譜——王延守
　　新化鎮狩宮吳敬堂官將首

149　高處照眼的人生——史文展
　　六甲泰山民俗技藝團

175　聽，那和雅的清音——吳庚生
　　海寮普陀寺南樂清和社

196　人物誌

200　本書藝陣分布地圖

202　附錄　延伸影音視聽‧參考書目&論文

藝陣與藝師們

臺南，充滿文化與生活的底蘊，小吃、古蹟、藝術人文，都是日常，其中藝陣，是常民眾神信仰的廟會活動中迎迓熱鬧的主力。藝陣，是藝閣與陣頭，藝閣是以真人或偶人扮演傳統民間故事的定型舞台，陣頭早期則是由地方庄頭的子弟組成文、武表演型態的藝術。藝陣表演融合了巫術、音樂、戲曲、神祇信仰、民間生命禮俗以及農村社會的生活縮影，它也具有村落與社區共識和保衛鄉里的作用，娛神刈香時的藝陣表演，更是早期生活娛樂的內容。藝陣原是常民因虔誠信仰而奉獻給最敬畏的神明的表演，但是迎神賽會時也是各庄頭實力的較勁舞台，俗話說：「輸人不輸陣，輸陣就歹看面！」各陣頭在廟會中無不盡全力拚館，藝陣的精彩不言而喻。

學術界研究藝陣時，將藝陣分為：宗教陣頭（八家將）、化妝表演陣頭（車鼓陣、公揹婆陣）、趣味陣頭（跳鼓陣）、武術陣頭（宋江陣）、乞丐陣頭（天子門生）等等──見施德玉《論臺灣竹馬陣之歷史沿革》。然而，一般民間藝陣現場，只是簡單地分為文陣與武陣。以本書所舉為例：海寮普陀寺清和社、土庫土安宮竹馬陣、七股竹橋慶善宮牛犁歌陣，是文陣；白龍庵如意增壽堂什家將、新化鎮狩宮家將團、吳敬堂官將首、七股寶安宮白鶴陣、學甲謝姓獅團，是武陣；至於六甲泰山民俗技藝團則是包羅文武陣的表演陣頭。

藝陣起於迎神賽會，與先民渡海墾殖的信仰有關，因此，大部分是酬謝保佑渡海安危、驅除

藝陣是常民生活中充滿愛與信仰的藝術展演，然而，時代變遷、經濟結構改變，民間藝陣文化面臨諸多變革與衝擊，在此賡續艱難的情況下，所幸，仍有多位藝師與心繫藝陣傳承文化的人士竭盡心力保存、記錄傳統藝陣的精髓，並以創新與多元面向推廣珍貴的藝陣文化。

https://goo.gl/HFZYAU

神藝 什家將

授權來源｜導演蔡坤洲

2015臺南市無形文化資產影像競賽首獎影片，記錄全台白龍庵如意增壽堂什家將。

https://goo.gl/64mMiD

獻藝作陣

授權來源｜臺南市政府文化局

完整版「2015：臺南市藝文特色發展計畫」紀錄片。

瘴癘瘟疫的神明王爺，而有護駕神明的陣頭，參與的成員都是無酬的奉獻，每個陣頭所凝聚為鄉為民的精神信仰，十分可貴。在時代變異，傳統倫理及經濟型態改變下，維護傳統藝陣，只能仰賴每個陣頭苦心孤詣的領導人，嘔心瀝血來推動，這些藝師們都具有堅實的誠心信意，也在鄉

里中幾十年、甚或半世紀以上的付出，他們身繫著傳統民間藝術的保存力量，也在土地一隅默默耕耘，是這些藝師們平實偉大的身影，讓我們可以照見，那古老的年代裡，先民如何胼手胝足，用他們的信仰與力量，創造土地的花開，且寫下常民生活裡壯美史詩。

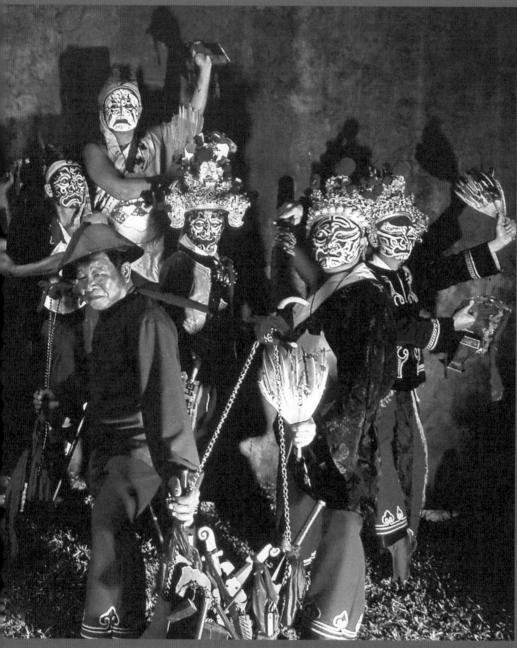

（柯錫杰提供）

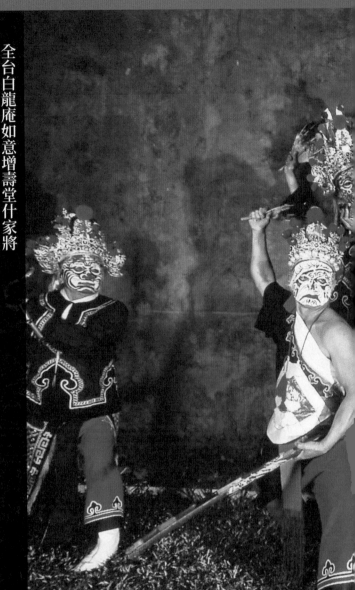

永遠的大爺──陳欽明

十九歲，扮大爺，氣派神威，無人能比，二十歲，師承董輝煌，成為全台白龍庵如意增壽堂駕前什家將團教練至今，一九九四年，榮獲教育部文化薪傳獎，帶團至海外表演，發揚家將文化，五十多年來，陳欽明的心中只有一份守護家將文化的堅定信仰。

全台白龍庵如意增壽堂駕前什家將，全臺家將文化的起源，臺南鎮北坊元和宮白龍庵內，一張一九〇四年家將團的老照片，一百多年來，寫盡家將的神威與榮光。什家將的陣頭有：甘爺、柳爺、謝爺、范爺，春夏秋冬四季大神，以及差役、文判、武判，陣頭起駕，驅疫除邪，祈福安民，將爺神靈是民間虔誠的信仰。

（柯錫杰提供）

十九歲，就扮大爺！

國寶級藝師教育部薪傳獎得主什家將團教練陳欽明以丹田之力，發出號令：「將爺聽令！排〜班〜侍候！」威嚴聲腔，彷彿來自天聽的響鑼，字字迴盪有力，這是白龍庵如意堂一百多年來的家將氣勢。十九歲就扮大爺，二十歲帶團教習，五十幾年來，陳欽明守護家將的神威，謹遵家將精神的堅持與決心讓人由衷讚佩！

在西來庵旁的住家，我問起陳欽明與家將的

緣分，從何而來，他將記憶一路指向大銃街元和宮，那幼年時初見神威之地。

一、那河，那街，那廟

那是一條美麗的河流，市聲鼎沸的熱鬧街市，以及讓人誠心朝聖的廟宇所串起來的記憶。

德慶溪全長約三千兩百公尺，短短溪流，流過府城中心，早年可以行船，是臺南近四百年開發史上最重要的一條溪流。一六六四年四月鄭成功的軍隊沿著德慶溪在禾寮港登陸，攻下赤崁樓。禾寮港就是現今鴨母寮菜市場附近，德慶溪經城隍廟、水仔尾、大銃街，然後在立人國小西南處，現今海安路東邊注入台江內海。位於舊時鎮北坊德慶溪出口南岸的水仔尾，地處府城南北通路，水仔尾的開基天后宮，府城人稱小媽祖多，雜貨店、批發店林立，商旅交易，絡繹不絕。

廟，是德慶溪的守護廟。從禾寮港沿溪邊向西走，南轉水仔尾，水仔尾南接米街，北有德安橋連接大銃街，這一條道路在當時是府城熱鬧的街市，川流不息的交易買賣與人潮，造就此處榮景，小媽祖廟對街的百年餅鋪舊來發，至今仍是百年文創名店。

大銃街的命名，與軍事用途有關。臺南府城原以莿竹環插築成牆籬，乾隆五十三年（一七八八年），林爽文事件之後，臺南知府楊廷理改築為土石城垣，在大銃街向北的小北門牆上加建大砲臺，守護德慶溪出海口北側維修船舶的「臺郡軍功道廠」以及台江水域，當時人沒見過大砲，以「大支槍」稱呼，一七九一年大銃砲臺竣功之後，水仔尾街改稱為「大銃街」，意即「大支槍的街」。大銃街是府城最北處，城外居民農具壞了，便到此處修理農具，因此，街上打鐵店鋪很多，雜貨店、批發店林立，商旅交易，絡繹不絕。

一 那追隨神威的年代

陳欽明年幼時住在大銃街元和宮附近，鑼鼓喧天的日子，廟裡人來人往的歡樂景象都深深烙印在他記憶中。他常回憶道：「當年若是廟裡出陣頭，我就奔去看，看一位位王爺走出來的架勢，真是忘神又羨慕，有時貪看陣頭神威，連吃飯都忘了！那份癡迷，簡直是傻氣！但是興趣所至，聽到鑼鼓咚咚響，腳底就癢了，不奔去看看，心裡就是難過！」他哈哈大笑地說：「這就是古早時候的追星族啦！」然而，是什麼原因使他追隨與著迷陣頭？又為什麼對王爺神威如此感興趣呢？他也說不出所以然來，只能以「與神明有緣」來解釋。

元和宮是康熙三十五年（一六九六年）里人集資興建，時稱「水仔尾真人廟」，其中「水仔尾」的意思是指水仔尾街，而「真人」是指吳真人，也就是保生大帝。元和宮同時也合祀白龍庵五福大帝，五福大帝是民間瘟神的信仰，清朝時期，福州籍的官兵迎五靈公（即五福大帝）神像來臺，初期奉祀於衙門內，之後才在今日兵工廠附近，興建「臺南白龍庵」，奉祀香火。

早先，臺南全台白龍庵位處臺灣軍事重鎮內總鎮衙署旁，因而成為臺南地區抗日領袖與志士的集會議事之所，一九一五年爆發噍吧哖事件，主導人物余清芳在西來庵供奉五福大帝，事件失敗後，西來庵被拆除，由於開基白龍庵也是信奉五福大帝，遂遭池魚之殃，日軍以軍事用途為藉口，派遣炮兵營與工兵營進駐總鎮衙署，隨即焚燬白龍庵。大銃街居民不忍見庇護鄉里的神明毀於祝融，冒險救出五福大帝神尊與部分將爺神像迎至大銃街元和宮後廂房奉祀至今，號白龍庵如意增壽堂。

陳欽明七、八歲的時候，就已經能隨著白龍

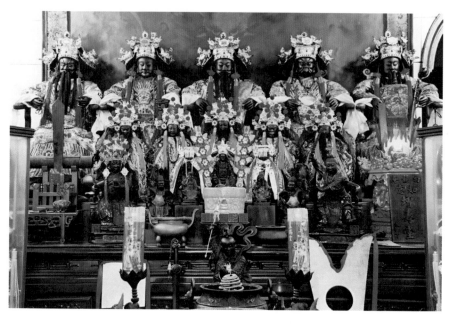

什家將的榮光

白龍庵如意增壽堂素有以信士扮演神將，護衛主神出巡的傳統，據考證這是「家將」文化的起源，主要神將有甘、柳將軍與范、謝將軍，以及春、夏、秋、冬四季大神等。

五福大帝信仰自福州傳入府城時，五位大帝的駕前家將也一併傳入，並且在臺南以及全台白

庵如意增壽堂的陣頭，有模有樣地踏著王爺的腳步，因為喜愛家將，所以耳濡目染之下，學得很到位，他回憶自己第一次在廟會中看到白龍庵如意增壽堂出軍，走在陣頭前的大爺，持扇、踏步回身轉側、瞋目威望，無不是家將最風光的氣派，當時，他就告訴自己：做人就要這麼有「神氣」才是！

龍庵組織了五個家將團：「顯靈公張部大帝駕前如意增壽堂什家將團」主春瘟、「宣靈公劉部大帝駕前如良應興堂八家將團」主夏瘟、「振靈公趙部大帝駕前如性慈敬堂八家將團」主秋瘟、「應靈公鍾部大帝駕前如善范司堂四家將團」主冬瘟、「揚靈公史部大帝駕前如順協興堂六家將團」主中瘟，家將團在主神五福大帝執行驅瘟除疫時是重要角色。不過，時改事遷，家將團傳承至今，僅存張部、趙部兩團仍有活動。

俗諺有：「三月迓媽祖、四月迎王爺。」五福大帝為除疫之神，迎王爺的時間正在農曆四月，也正是各種瘟疫疾病開始盛行的時候。清朝時期，五福大帝出巡時，各有職掌及堂號，有總鎮署衙門的武營官兵穿戴朝服騎馬扮相護駕，做為出巡的駕前先鋒官，每一部大帝也有一團家將做為出巡時的侍衛、隨從，俗稱為「迎老爺」，這個體制是臺灣家將文化的濫觴。家將的編制據

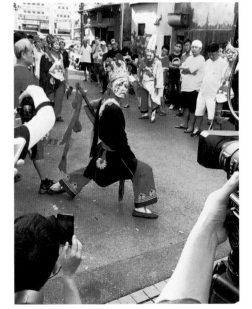

（大光國小提供）

說是五福大帝仿造城隍廟巡捕體系設置，很像古代軍政體系的結構，是天人合一的巡捕組織。每年迎老爺時，各角色擔任的任務分別是靈公下令，文差接令，武差傳令，范、謝捉拿，甘、柳刑罰，四神拷問，文判錄供，武判押犯，形成巡防、警衛、提拿的組織。家將團依照設定的功能與出巡任務性質而有不同編制，元和宮白龍庵如

意增壽堂是以「什家將」稱所屬的家將團隊。「什家將」的團隊組織包括什役、文差、武差、甘爺、柳爺、謝爺、范爺、春神、夏神、秋神、冬神等，與八家將不同的是加入了文差、武差，以及差役等，最多可增至十三人。

現今元和宮廟內右廂房裡的白龍庵如意增壽堂，仍存有一幅清光緒三十年（一九○四年）的老照片。在老照片中有一位郭榮耀先生，扮柳將軍，據說當年就是他把家將文化帶到東港共善堂，他就是東港老一輩人口中所說的「臺南師仔」。共善堂是東港最早的家將團，現今將團的組織、陣法都與白龍庵如意增壽堂十分類似，傳承的線索依脈可循。另外，白龍庵如意增壽堂的家將文化也流傳至嘉義、北港地區，這些地區承此基礎再演變成目前自成一格的嘉義家將風格。

所以，陳欽明每每談起家將文化，就很驕傲地說：「白龍庵如意增壽堂的家將，是臺灣各地

祭在，如神在

白龍庵如意增壽堂至今保存家將傳統莊嚴肅穆的儀軌，此團堅持強調古禮「祭在，如神在」的古訓，家將演出時，要秉持敬慎天地之心，將莊重的儀式一一呈現，祈福上蒼慈愛以護佑生民福祉。

每年農曆七月十日是白龍庵張部靈公的聖誕，家將團在張部聖誕當日要舉行向主公祝壽侍王的儀式。侍王祝壽於當日午後進行，從爐主居處整軍至白龍庵祭拜後，再前往敬心壇、東萬宮、良

家將的起源，也是全臺灣最值得珍惜的家將文化！在所有家將出軍的儀式中，「侍王」是最高貴的儀式，白龍庵如意增壽堂目前保留最完整的家將「侍王」儀式。

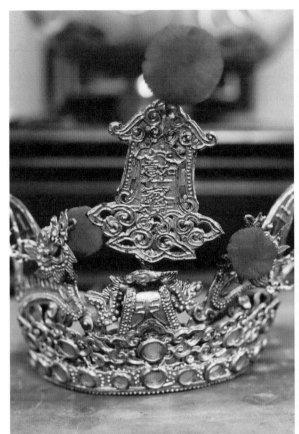

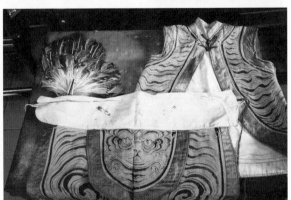

1. 白龍庵所藏最早的家將頭戴。
2. 大爺所持的法器。
3. 大爺與二爺的帽子。
4. 刑具。
5. 差役穿的虎紋衣飾。

1	2
	3
4	5

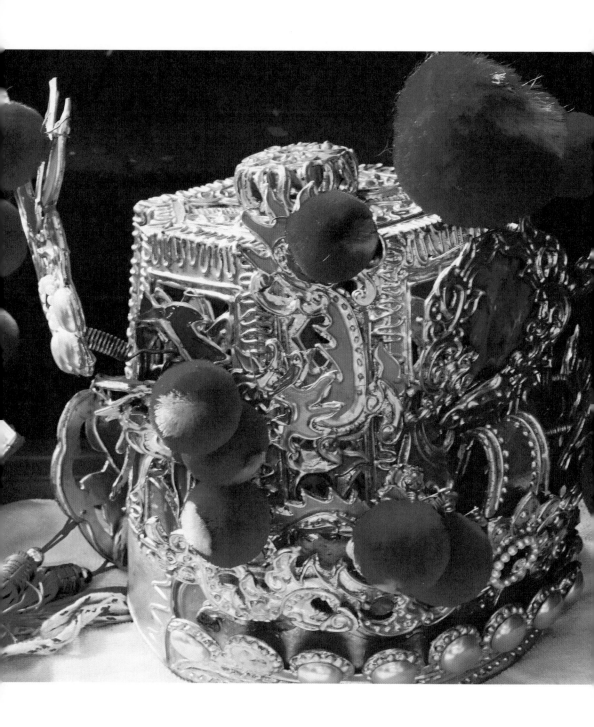

吉堂參拜，返回白龍庵，大約下午四、五點左右，進行侍王祝壽儀式。儀式先由長老進行祭拜祝壽，接著，先鋒畢中軍參拜，其次是陰陽司，最後則由家將一一參香祭拜祝壽。

家將團所持的兵器及行進陣法都有嚴密的規定，放在白龍庵如意增壽堂的家將刑具，頭戴完全按照先人指示來製作。陣頭最前面挑刑具擔的是什役，在諸多家將團中，什役有開面的，也有不開面的，白龍庵如意增壽堂家將團的什役角色是不開面的。什役肩挑刑具或法器，最多有

三十六項，是全陣的靈魂人物，陣頭或行或止，都由他指揮，通常站在第一位。文差、武差由小孩扮演，陳欽明回憶自己第一次出陣，就是扮演差爺，那時，他的母舅擔任爐主，依照慣例，爐主的家族要負責找人來擔任差役，陳欽明自小就著迷將爺的風采，每個陣頭的大爺，行走儀止，他看在眼裡，揣摩在心中，所以，母舅讓他擔綱差爺時，他穿起虎紋無袖背心，兩手握執羽扇及紅色令牌，進退步伐，都十分到位，同團的長輩不禁豎起大拇指說：「這七、八歲的孩子，真是

了得！」差役之外，就是「四大將軍」，甘將軍、

柳將軍手持戒棍，謝必安（人稱七爺）、范無救

（人稱八爺）手持捉拿刑具。「四大帝君」春、

夏、秋、冬神手提花籃、火盆、金瓜錘、毒蛇等

刑具，負責審堂。在臺灣，家將操演的重點戲碼

大約是范、謝將軍執行捉拿，甘、柳將軍執行刑

罰，再由四季大神拷問。

家將的陣頭有驅疫除邪、祈福安民的作用，

因此，儀式進行時強調維持傳統與遵循古禮，出

軍必須有敬謹儀式的用心。陳欽明說：「家將出

軍時，有一定的程序須遵循，無論開面、出陣，

都馬虎不得，因為，這是神明的事，不可掉以輕

心。」家將出巡前七天必須在廟邊設立「刑台」，

供奉神尊，焚香禮拜。參與扮演神明的家將須齋

戒沐浴，已婚者須禁慾，以表戒慎恐懼，以及執

行任務的決心。扮家將的前一晚，還必須在刑台

旁睡覺，出軍時要身穿全新內衣內褲，凌晨起

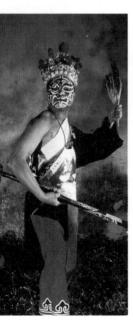
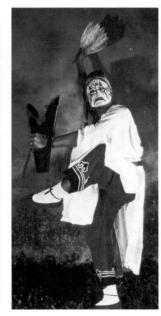
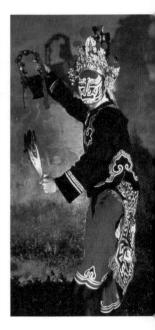

身，以金紙、淨香環繞全身之後才可畫臉扮神。

開面前先用符水淨臉，再行打粉底與畫臉紋，開面完的家將，即代表神明所在，當日就不能開口，進廁所時都必須將身上的符令與神器取下，陣頭休憩時，也不能任意走動。

陳欽明說：「守著諸多戒律，既是考驗扮演家將的決心，也是心誠意靈的表徵。」他再次強調：「真正的家將是不可能違法亂紀的，家將是遵守紀律到了極點的一群人！」

封箱，是堅持理念的痛！

陳欽明年輕時以品行良好、身形高大挺拔，被選入家將團，十九歲就扮大爺，那是他一生感到光榮的記錄。他在公認為全臺家將團始祖的白龍庵如意增壽堂，學習最正統的家將文化⋯⋯家將

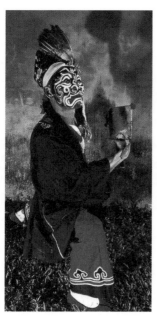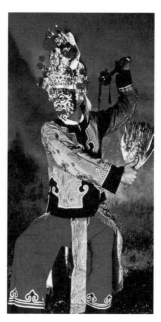

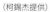
（柯錫杰提供）

團禮生傳人梁加升，一九四三年傳承給陳欽明；家將團教練梁金台（梁加升之父）傳承給董輝煌，一九四三年董輝煌又傳給陳欽明。五十多年下來，陳欽明對於家將團的淵源、服飾、身段、臉譜、儀式、精神無不了解透澈，一九九四年陳欽明獲頒教育部文化薪傳獎，由前總統李登輝接見表揚。之後，他也帶領如意增壽堂什家將團至海外表演，發揚臺灣獨特的家將文化，因此受到產、官、學界極力推崇，實至名歸。

然而，十九歲就扮大爺的陳欽明，對於家將的光榮傳承也因而有了一份固執的堅持，他眼見外面荒腔走板、了無紀律的家將表演肆行，讓家將的神威蒙羞，慨嘆世道不存，有辱神明，於是毅然封箱，甚至不肯接受採訪。這一次，為了枝南專委一起受訪，陳欽明、鄭枝南兩人老友相見，無話不談，他們對於本土藝術都有著執著的

熱愛，共論藝陣點點滴滴，心緒歡暢無比，那是陳欽明難得開懷的一次談話。鄭專委是研究布袋戲的專家，兩人談著、談著，陳欽明興之所至，還親自演示儀軌中的禮生臺詞，幾十年來的嗓音不墜，抑揚頓挫依然聲震屋宇。

陳欽明說：「扮大爺，要找身形高頎，站起來有氣勢的人，才扮得好！家將開面之後，會喝一點米酒，酒行氣運，無形中舉止踏步便頗有『神色』！」

我很好奇地問：「喝了米酒，不會醉嗎？」

他哈哈大笑地說：「不會喔，如有神助，走起來的步伐，不加思索，都很有架勢，這是很奇妙的，而且開面之後，就不會上廁所了，一直到神事了結，才會彷彿回到人世一樣，生理作息一切又回復平常。」

家將穿著的衣物除了有傳統的定制之外，收藏時也有規矩，最重要是神衣不可以洗滌，只能

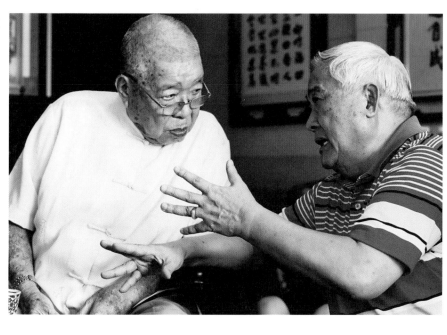
陳欽明與鄭枝南專委相談甚歡。

以高粱酒噴灑在衣服上，做為消毒，乾燥後收藏箱底，等待下次出陣時使用。同行的北區李皇興區長不敢置信地問：「那汗漬與時間混合幾十年之後，穿在身上，不就『異香』過人嗎？」陳欽明呵呵大笑地說：「放心！很香的，高粱酒香、歲月酒香、焚香的氣息，全在那一件件神明衣物中了。」

陳欽明說：「過去扮家將是何等光榮的事，元和宮如意增壽堂團員一百二十幾年來視扮家將如扮神明，扮相前須有嚴謹儀式，家將開面後謹守紀律不嬉鬧。而且，家將團一百多年不職業化，不做商業表演，這才是扮家將的崇高榮譽。」

先人一脈相承的文化、傳承百年的道具和服飾在封箱後，瘖啞地沉入箱底，「百年將團」可能就此中斷，許多人祈願什家將團再次重返藝陣的榮光，但是，陳欽明眼見正統家將精神不再，寧願讓白龍庵的傳奇畫下句點，也不願收徒，那

份痛心，惟天可知！現今老團員大多年事已高，甚且一一辭世，傳統的藝師，花果凋零了，陳欽明德的遺憾，仍然一年一年塵封在那個靜寂的老舊箱底。

二〇一五年六月那一次的開箱，是因為臺南藝文界有心人士的奔走勸說，感動了陳欽明，更感人的是，陳欽明幾十年來御用的畫面師陳宗和，也在這次開箱中，完成了他這一生最圓滿的藝師之路！

最後的畫面師

二〇一五年六月二十八日，在大銃街元和宮，公認全臺家將始祖的白龍庵如意增壽堂家將團，睽違十年後首次開箱出團。當日吉時，陳欽明祭拜家將爺後，打開家將衣箱，塵封已久的老箱終章。

子，外殼的顏彩已褪成斑駁灰綠的色澤，木質瘢痕中，鐵鎖與鐵鈕緊緊咬合著十幾年來的鏽斑，這個放置什家將神器與衣衫的老箱子，是十分神聖的，以至於陳欽明固執地不願閒雜人等靠近。

年老且體力已漸不支的他，無力久站，所以搬了一個矮凳坐下來，吃力地打開木箱厚重的上蓋，彎腰，用雙手深深撈起箱子中一件一件的將爺衣衫。對陳欽明來說，那一件件衣衫上斑斑的汗漬與噴灑酒精後儲存多年的氣味，混合著木箱的陳味，交織著他內心中難忘的、半個世紀以來，家將的愛。

「將爺聽令，排班侍候！」那天在堂前，陳欽明以丹田有力的聲音喊令，啟動儀式時，四位將爺走起威風的步伐，喜悅與無以言喻的驕傲寫在陳欽明的臉上，那是十幾年來，他笑得最燦爛的一天，卻也是陳欽明與陳宗和此生攜手合作的

1. 塵封多時的衣箱再度開封。
2. 陳宗和畫面師。（大光國小提供）

陳宗和是陳欽明的御用畫面師，很多人都希望有機會讓他畫一次臉譜，但多年前，他罹患癌症之後，就此封筆。他聽說白龍庵如意增壽堂要再次開箱了，就告訴家人，要重拾畫筆，他撐著自己羸病的身軀，以顫抖的手，幫四位家將開面，希望可以留下此生最後的作品。

畫面那天，將爺的頭戴帽飾、身穿衣物、鞋子、手持法器、刑具，先行供奉擺設祭拜，扮相的家將先包頭巾，畫面師陳宗和以淨符持咒燒念，完成淨身，然後打底畫面，黑白兩色的主色調確認後，他熟練地以紅、金、黃等顏彩調和、勾勒一張張將爺的臉譜，這個畫面的工作，一般來說，頗為吃力，一張臉，總也需要耗費一小時的時間，對於罹癌末期的陳宗和，更是顯得竭盡

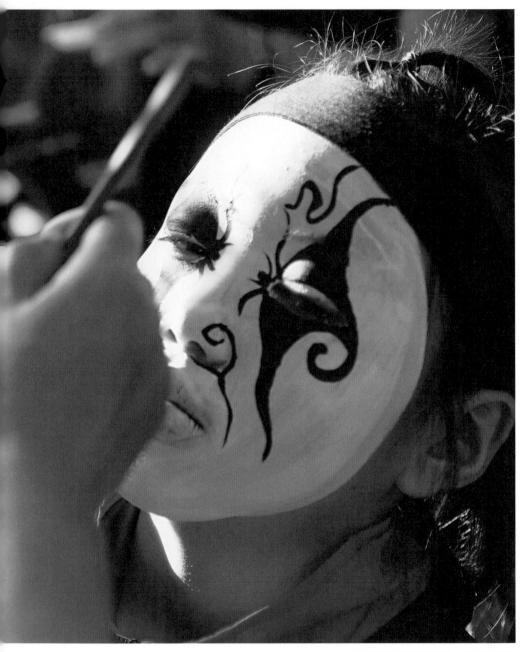

大光國小楊秀枝校長親畫臉譜。（大光國小提供）

心力了。畫面過程中，有好幾次，他只能用左手撐著牆面，右手危顫顫地在眼前的臉龐上，畫出他所熟悉的、他所敬仰的、他所相信的將爺們充滿神威而且慈愛的臉，每一勾勒時，陳宗和的眼神裡，有著別人無法理解的依戀與仰望之情。當四位將爺的畫面完成時，已是四個鐘頭之後了。

漫漫的四個小時的畫臉工作完成，陳宗和體力透支，已完全無法說話，面對現場訪問的人，也只能以紙筆交談。

陳宗和的妻子回憶說：答應畫臉之後的兩個星期，陳宗和幾乎都沒睡，彷彿一直在等待這神聖的一刻來臨，為這一生鍾愛的家將團再畫一次臉譜！出團那天，來到元和宮，到家將館祭拜，看到神桌案前的家將伯，他的眼淚就掉了下來。

陳宗和從小住在廟邊，對什家將相當著迷，六歲時就跟著將團到鹽水表演，畫臉的技巧是師承已經過世的蔡金永老師。一九九四年是他最風光的時候，當時他還不到三十歲，跟著陳欽明老師一起拿到薪傳獎、一起到美國表演，現在家裡還貼著當時表演的合照。

畫完家將臉譜的第二天，夜晚，陳宗和跟妻子說：「我的時間差不多到了。」兩天後，也就是六月三十日的凌晨，他便永離人世了。

在元和宮的廂房，陳盛斌拿出一幀家將團的卷軸名冊，垂掛在堂前，橫幅上寫著家將團的祖訓「敬祀以禮」，卷軸上一個個的名字，記錄著家將團的傳承，陳欽明的兒子陳盛斌指著家將名冊中「陳宗和」三個字說：「自先人以來，對於什家將有貢獻的人，才能列入如意增壽堂的這幀裱褙名冊裡，陳宗和畫面師這一生，值得了！」

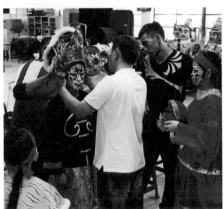

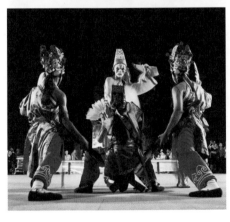

（大光國小提供）

一 家將神采傳大光

目前陳欽明的兒子陳盛雄、陳盛斌都是關心家將文化的年輕一輩傳人，陳盛斌曾參與大光國小所申請文化局藝陣種子培育補助計畫，大光國小楊秀枝校長希望透過正式傳承與學習，讓白龍庵如意增壽堂什家將團得以薪傳久遠且發揚光

大，經由她的努力以及元和宮主委王文伯和陳盛斌的協助，聘請李文銘、李文炳、吳凱仁和陳清安指導學生腳步陣法，陳盈璋和陳建宏指導畫臉譜，讓大光國小無論在家將演練、畫面技術都有完整的傳承體系，也讓臺灣傳統藝陣家將文化正式進入學校殿堂，納入藝術文化及本土教育的教材中。

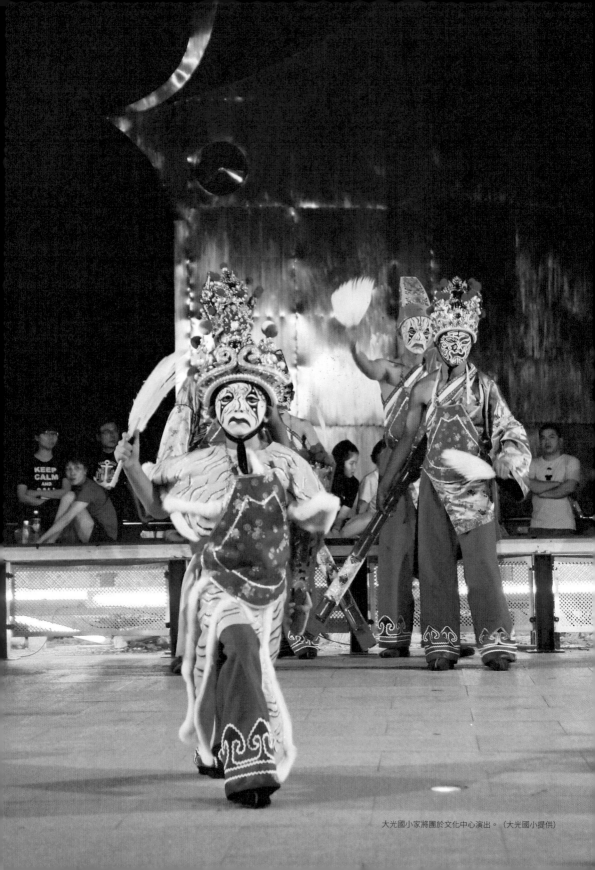

大光國小家將團於文化中心演出。（大光國小提供）

楊秀枝校長認為北區大銃街元和宮自總鎮衙署的官兵所扮什家將出巡，一脈相傳迄今超過一百二十年，操練嚴謹、獨樹一格，也曾獲邀至國外展演，被喻為優質廟會文化典範，如意增壽堂導師陳欽明獲得教育部薪傳獎，這是年輕一輩應該認同、傳揚的在地文化。透過楊校長的努力，大光國小多年來傳揚藝陣文化，曾遠至美國夏威夷、紐西蘭等地，文化交流，讓世界看見臺灣，成果斐然。

楊校長說：「挑戰，是為了讓生命的價值更高。」帶著這個堅毅的精神，拚陣去！就如家將神威所展現的生命力！

一 那一年的大爺，在心底

在家將界，陳欽明是公認很有堅持、骨氣的

藝師，無論何人採訪，他總是會提到那年「十九歲，扮大爺」的光榮記憶，他說：「大爺走起來的氣派，就是與人不同，七星陣、踏四門、八卦陣等等，只有透過精、氣、神去了解這個人物，才能真正走出那股神威。」他時常喜歡提起：「扮大爺開面之後，坐、站、起、立都有人在旁侍候，在旁搧扇；行走時，撐傘的人也是亦步亦趨的跟隨。」那股如神親臨的威嚴感，讓他對自我生命也有一份得意與莊重。

家將文化有臉譜、服飾、法器等色彩形象之美，操演的對打與陣法、舞步也有節奏的動感與豐富意蘊，這樣的陣頭文化，不僅是藝術，也是信仰的見證，從陳欽明的身上，我們也看到一位藝師用他的堅持與理念，護持永恆莊嚴的將爺圖象。

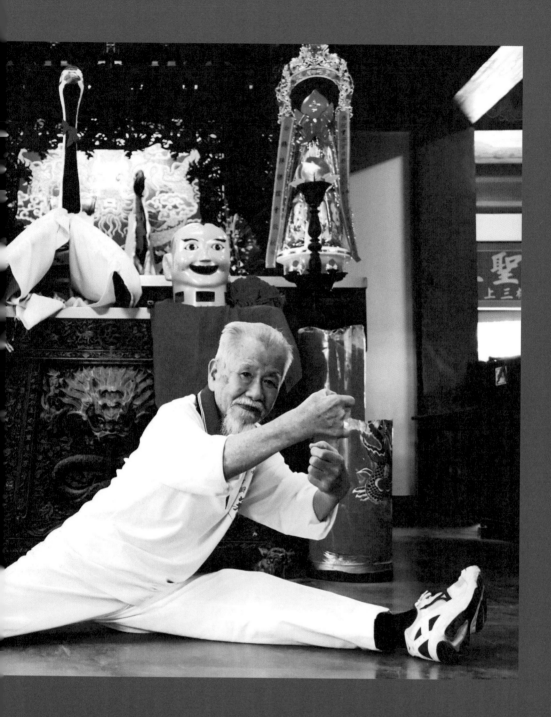

以夢為鶴，舞青巾——何國昭

一九六四年，何國昭帶著一身武藝，來到樹仔腳，那年，他站出第一個馬步，然後，羅漢拳、武當拳、醉拳，接著，盾牌、耙、躂刀、單刀、鉤、叉、齊眉棍、雙斧，他用白鶴陣以及千招萬式在樹仔腳搏了半世紀的感情，至今，以甲子以上的歲月，何國昭，他不是拳頭師，他是白鶴帶來給庄民的，一位慈愛的父親！

七股寶安宮白鶴陣為全臺白鶴陣的起源，此陣由宋江陣演變而來，陣頭以白鶴與白鶴童子領路，隨扈七股區樹仔腳寶安宮康府千歲聖駕。展翅的白鶴舞步，穿梭其間的白鶴童子，或上或下、飛跳生姿，跤白鶴成為此陣最大特色，白鶴陣以白衣青巾為記，武藝甚為了得。

■ 民族路的仄隱神壇

從臺南一中往下走民族路，在一排不起眼的民房停下來，依址尋人，鐵門深鎖的透天厝，按了許久門鈴，無人應答。我從鐵柵交織的縫隙看進去，一個精瘦幹練的身軀，在光線黝黑的客廳走動，逆光之故，身影綽綽，卻看不清楚臉龐。

在我用手敲擊門板，許久之後，那個身影突然轉身，是一位老者，一雙矍鑠的眼神望著我，即使屋內光線闃黑，我仍然可以窺見那有神采的一雙眼睛，我用手示意他開門，他急急忙忙拉開鐵門，我終於與他打了個照面：何國昭老先生，

九十四歲，教授宋江陣超過一甲子時間，指導全臺灣超過二十團宋江陣，徒弟都是各地的武林高手，第十屆中華文化藝術薪傳獎得主。

進入屋內不久，我便覺知他有著嚴重的耳背，從屋內走出來的媳婦，用手圈成喇叭狀，在他耳邊大聲說：「來採訪的啦！來寫冊的啦！文化局的人！」他應該沒有完全意會，但是，轉過身看著我，他笑了，那笑容裡，充滿無限的慈愛。

我們在屋內拉開椅子，坐下來採訪，他的媳婦遞給我一疊厚厚的日曆紙，還有一支黑色簽字筆，她說：「妳會需要的，而且，妳可以大聲一點說話。」接下來，我的採訪進入高難度挑戰，雞同鴨講，所問非所答，然而，我卻一點惱色也沒有，因為何國昭就是一臉慈愛的笑容，與誠懇的眼神，讓我感覺，答非所問，都沒關係，只要他願意說話，一起頭就是故事，而且讓人安了心，想聽。

溽暑的氣候使得屋內鬱悶難當，我一邊振筆記錄何國昭自述的生平事蹟，一直不斷地擦拭沿著臉龐滴落的汗珠，許久之後，何國昭突然站起來，輕輕將座椅挪開，因為他十分輕聲地挪移，所以，讓人並未覺察。在我低頭筆錄時，拿著相機的姿文急喊道：「老師、老師，阿公劈腿了！」

原來，老人家已經在地板上將雙腿一字劈開，雙手很完美的舉起擺駕，並且笑嘻嘻地看著我。

我不知如何形容那一幕的感動，不用言語，我完全墜入老人家慈善的貼心裡：他覺得自己不能完全聽得懂我的問題，又擔心我採訪不能有所收穫，所以，乾脆親身示範拳法、身段，讓我一一明白他的功夫與底蘊，而且，「可以拍照！」他笑咪咪地說。

劈腿之後，他又帶著我走到後院，拿起宋江陣的兵器一一解說。宋江陣的陣形，傳說是出於《水滸傳》宋江攻城時所用的武陣，武器分為盾

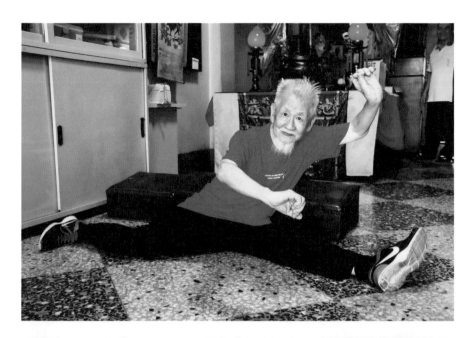

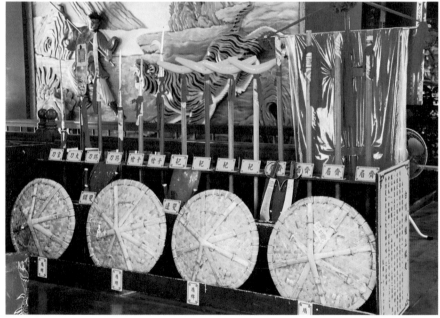

牌、耙、鏟刀、單刀、鉤、叉、齊眉棍、雙斧等，這些兵器都具有兵法的威嚇力量，飆暑高溫的午後，沉甸甸的刀斧與大刀舉上、拿下，一身汗水淋漓，何國昭自始至終都是和煦笑著的臉龐。

這個初訪何國昭的午後，毋庸熱身運動，就可以瞬間作劈腿式的九十四歲老藝師，讓我印象十分深刻。

■ 庄民的「建興師仔」、「老師仔」[sai-á]

幾天後，我驅車載何國昭老先生去白鶴陣的起源地七股樹仔腳寶安宮。約定那日，他穿了一身紅色運動上衣，帶了一個背包，準時在家門口等候，像遠足的孩子，很高興的神情說：「咱來去！」車子前行不久，我看他的穿著，擔心他不明白我是要去拍攝白鶴陣的拳法，而白鶴陣是穿著白衣青巾的。於是，我停下車，轉身用紙筆寫了「白鶴陣」三個字，遞給他。他笑著，指著手上背包說：「衫褲攏佇內面。」然後很悠然地望向窗外，自言自語：「我攏知啦！載阮欲去廟裡迌迌、翕相（照相），要換衫褲啦！」漸漸地，他能與我溝通了，我發現他是一位用心揣摩、理解並且確切記住別人想法的老人家。

車沿著他所指示的公園路、安和路、安定、西港一直轉向七股，我曾試著依照Google的指示轉向臺十七線走濱海公路，他看見我轉入西門路，便提醒我說：「毋著（不對）喔，毋著喔，行安和路才是，我每擺攏係按呢行！」事實上，道路規劃後，往樹仔腳的路有百百條，有的路，更快、更便捷，但他的心中，只記憶這條最忠誠的路徑，「沓沓仔來行，攏係會到。」他安慰我。

一路上，他望向倒退的窗景，喃喃自語地說：「對啦！這條路，我攏行這條路呢，幾十年了，

攏無全啦，直直改變⋯⋯」彷彿走在回憶之路，阿公看著一路的風景，越來越著迷。進入七股後，他把車窗搖下來，張望一間間的土角厝，薰風隨著鄉間的草香，竄入車廂⋯⋯

走入寶安宮的迴廊，幾位老庄民看到何國昭的身影，就追上來，很高興地呼喚他：「老師仔[sai-á]！」、「老師仔[sai-á]！」，「建興師仔[sai-á]！」，越來越康健喔！」阿公是聽不到他們的問候聲，但是，轉身望著幾十年的熟稔老庄民那一張張黝黑憨戇的臉，他停下腳步，笑著。

他們拉著老師仔的手，握在手心，一路緊緊相隨，「足久無看見了呢！」何國昭問他們：「有做功課，練拳沒？」大家七嘴八舌說：「有喔、有喔！」他指著老庄民說：「真好！真好！」對話中盡是微笑，就像久別的家人，他們問候彼此的生活與健康，何國昭笑得很開心，臉上灰白的鬍鬚，都染了溫暖的笑意，在那一刻，彷彿土地與生民搏鬥的故事，特別多。

上無數美麗的蒲公英，飄揚起來，飛入七股微鹹的海風裡。

一九二四年出生的何國昭與七股樹仔腳的因緣，是從白鶴陣開始的，從一九六四年踏入樹仔腳教導白鶴陣至今，超過半世紀的歲月，建興師仔是庄民們最敬愛的長輩。

溪水帶來的樹仔腳

「樹仔腳」就是臺南市七股區樹林里的古地名，這個地名寫著土地上的滄海桑田。曾文溪畔的先民昔稱這條河道為「青暝蛇」，意即多次河道的改易，帶給先民又愛又恨的記憶，而許多的陸沉、陸沒，意謂土地一次次的遷徙史，還有庄頭的離聚史，因此，西港、七股一帶，神祇護佑與生民搏鬥的故事，特別多。

清代道光三年（一八二三年）七月，一場大雨，山洪暴發，使得原先曾文溪水路在蘇厝甲西邊潰堤改道，向西港南邊注流，曾文溪夾帶山崩的大量淤砂，讓台江內海成為陸地，曾文溪水路在蘇厝甲西因此浮出水面。早期，先民居處擾攘不安，樹仔腳也因賊便在周圍以朴子樹的樹幹做成圍籬，後來樹幹長出綠葉，因居住在綠樹圍籬內故稱「樹仔內」，後來人口漸多之後，有人遷出定居於「樹仔外」，當時稱在樹仔外的居地叫做「樹仔腳」，意謂住在「大樹的下面」，「樹仔腳」一詞一直沿用到臺灣光復後，才改為「樹林村」，但當地居民仍多以「樹仔腳」稱之。

樹林里里長黃寶田，世居樹仔腳，他引據耆老所言，明永曆十五年（一六六一年），先人來臺拓荒，請康府千歲、池府千歲、梁府千歲、楊府太師、普庵佛祖等五尊神像（三王二佛）護航，得以安然渡臺。後安置神駕祭祀，三王二佛

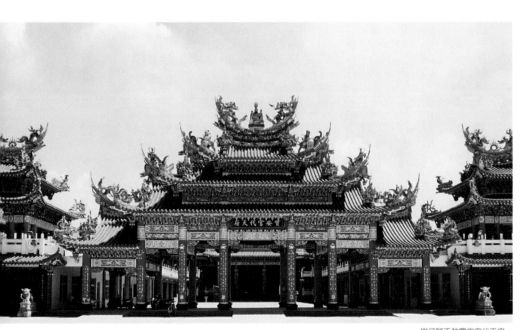

樹仔腳玉敕寶安宮代天府。

初居府城寧南樣仔林（今臺南體育館一帶），後遷洲仔尾一帶（今永康一帶），再遷西港大埔庄。曾文溪改道，台江浮為陸埔之後，族人分散墾荒，因祭祀不便，於是分奉神像：埔頂通興宮楊府太師、塭內蚶寮永昌宮池府千歲、竹橋七十二份慶善宮梁府千歲、溪南寮興安宮普庵佛祖、樹仔腳寶安宮康府千歲。這五個庄頭組成「三王二佛聯誼會」，以聯絡感情。樹仔腳奉祀祭拜康府千歲，迄今三百餘年，在每三年一科的西港刈香時，三王二佛五頂神轎五位神明會團聚並為西港香的駕前副帥，白鶴陣是為了護衛寶安宮康府千歲聖駕而成立的武術藝陣。

當白鶴展翅

白鶴陣襲自宋江陣，為「宋江三陣」（宋江陣、金獅陣、白鶴陣）之一。宋江陣取材是由《水滸傳》傳奇人物而來，梁山泊一百零八名英雄好漢，相傳為三十六天罡星及七十二地煞星轉世，且因傳說陣式亦取材自《水滸傳》，所以隊員組成人數，主要有三十二名、三十四名、三十六名、三十八名、七十二名、一〇八名等。鄭成功來臺經營之初，為了加速對臺灣的政經建設，而實施「寓兵於農」的政策，並利用農暇之餘實施軍事操練，「農隙則訓以武事，有警則荷戈以戰，無警則負耒以耕。」及至鄭經時期，集神道、政治、宗族、江湖義氣等意識的宮、府、廟，不但祭祀神明，更團結村民，藉迎神賽會的活動「訓以武事」，因此宋江陣大盛，又加上清朝時治安未靖，盜匪四起，各庄頭械鬥頻傳，因此各庄為保家衛土，紛紛延請「拳頭師」來教授庄中子弟，並組成宋江陣以備戰鬥所需。

寶安宮白鶴陣始創於日治時代一九二八年（昭

1. 白鶴是中國人的聖潔靈禽。
2. 白鶴與童子。

和三年）戊辰西港刈香，由曾任七股庄長黃大賓力倡組織武陣，以便於刈香時護衛康府千歲聖駕。當初成立白鶴陣時，庄內另有一文陣是天子文生的逸樂社，至今廟內尚存有一面逸樂社的旗子，另外成立武陣，是以道教儀式奏請玉皇上帝欽賜，准奉請南極仙翁侍將「白鶴仙師」、「白鶴童子」兩尊者降凡為守護神，因此命名「白鶴

陣」。白鶴陣以白鶴取代宋江陣的頭旗，當初曾從嘉義請一位人稱「大肚仔師」的師傅以及佳里番仔寮人稱「洪師」來教，後來才由何國昭教習至今，傳承迄今已有七十七年之久，是臺灣白鶴陣的源頭。

白鶴是中國人的聖潔靈禽，向來為長壽的象徵，白鶴陣和宋江陣、金獅陣屬同一系統型態的

陣頭，合稱為「宋江三陣」，主角雖然不一樣，但表演方式相似。白鶴是用竹子編出鶴頭骨架，外覆白布再加描繪而成，長長的脖子則是以泡棉包覆，增加彈性，使表演時更加生動逼真。出陣時，最重要的是「跋白鶴」的精彩演出，所謂「跋白鶴」就是舞弄白鶴的意思，由一人穿戴白鶴裝扮，兩手握翅擺動飛舞，時快時慢、時進時退、時飛時跳，拍翅豎羽抖動，向前跑步或向上起跳，完全模仿白鶴器宇軒昂、翥天飛舞的姿態，表演頗為生動傳神。

白鶴童子是南極仙翁的侍從，鎮守崑崙山，為天帝執掌靈芝仙草，被臺灣民間奉為延年益壽的神。陣中白鶴童子也是由真人頭戴面具裝扮而成，時而在陣前引路，時而與白鶴對舞，時而逗弄白鶴，與白鶴共同引導進行各種陣式。如何國昭所言：「白鶴童子和白鶴的互動，看似簡單，卻應該要有智慧性，白鶴童子要調皮，時時逗弄

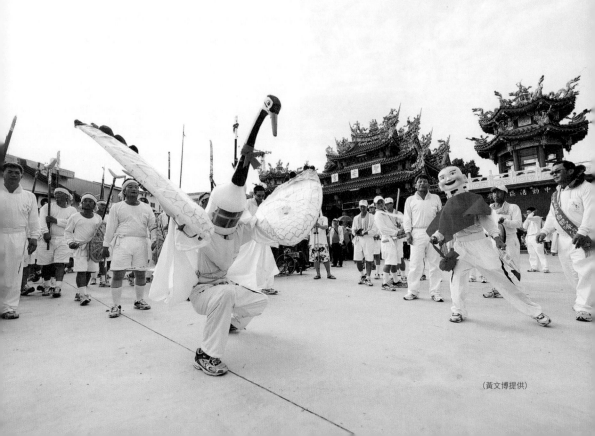

（黃文博提供）

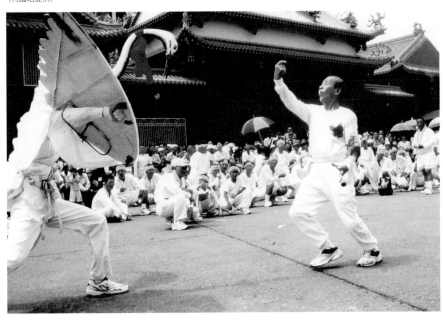

這隻白鶴。」剛中帶柔，柔中有剛，才能使白鶴陣演出勝絕。

■ 青巾為記共榮辱

樹仔腳寶安宮的白鶴陣還有一個很重要的識別符號就是：腳巾。「腳巾」是陣頭人員纏繞於腰間的腰布，西港香境中各宮廟的陣頭，都有自己專屬顏色的腳巾，在武陣中代表的是師出同門，一脈相傳；在香科中，同色腳巾的陣頭有共榮共辱的情感。

西港香陣頭的腳巾大概可分為以下幾種：紅腳巾——烏竹林金獅陣、檨仔林宋江陣、新吉村宋江陣、溪南寮金獅陣、東竹林牛犁歌陣；藍腳巾——後營宋江陣、埔頂宋江陣；綠腳巾——八份宋江陣、竹仔港麻豆寮金獅陣、塭內蚶寮金獅

陣；黃腳巾——大竹林金獅陣、大塭寮五虎平西陣、外渡頭宋江陣、南勢宋江陣、大寮宋江陣、管寮金獅陣、雙張廍跳鼓陣、砂凹仔跳鼓陣、南海埔水族陣、新港鬥牛陣。樹仔腳白鶴陣，屬於青腳巾系統。

白鶴陣本身使用的傢俬、陣式，也在傳統的陣頭文化中自成一格，配合龍門陣、八卦陣、七星陣等各項陣式表演，達到驅邪避禍、安定民心的作用。目前南部所存三個白鶴陣，雖然系出同脈，師出同門，但各陣均保留原有的陣式與腳巾。蚵寮仔與溝坪國小的白鶴陣都是出自樹仔腳白鶴陣，樹仔腳是白鶴母，蚵寮仔和溝坪國小白鶴陣，均是樹仔腳白鶴陣所傳承的白鶴「囝仔」，三陣唯一的相同點便是何國昭師傅所創的空手連環基本套招。土城蚵寮仔的白鶴陣，白鶴與童子源自樹仔腳白鶴陣，所以在土城香遶境中能看到兩陣共同操練的情形，兩隻白鶴脖子纏繞依偎，

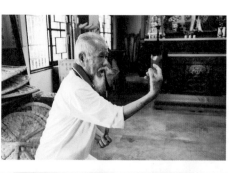

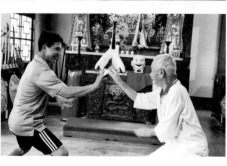

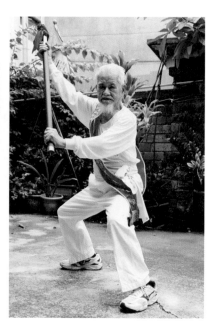

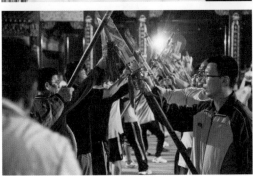

翅膀相互擁抱，表演的畫面十分特別。

目前樹仔腳寶安宮白鶴陣領隊是黃一忠，他於二〇〇七年開始，申請評鑑、登錄，使白鶴陣成為傳統藝術文化資產保存團體。黃一忠平時與人嬉鬧，但訓練陣頭十分嚴格，成團大約一年多的訓練，就能一起出香科，參加的年輕成員，無

論就學、就業，由於地方上父老的傳承與教養，往往都能一步一腳印，成為社會上值得敬重的人。黃一忠也是何國昭一手調教的徒弟，他說：

「學習白鶴陣長大的孩子，攏袂變壞囝仔！」

```
 4
 ─   ┌─
 5   │2│
 ─   │─│ 1
 6   │3│
```

1. 樹仔腳寶安宮的服裝是白色配綠腳巾。
2. 何國昭於寶安宮做白鶴陣試練。
3. 何國昭與里長練招。
4. 年輕時的何國昭對武術極為嫻熟。（何國昭提供）
5. 樹仔腳寶安宮白鶴陣現任領隊黃一忠。
6. 2015 年白鶴陣練習。（樹仔腳玉敕寶安宮代天府提供）

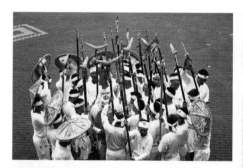

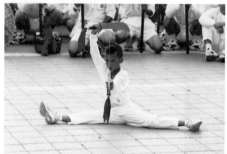

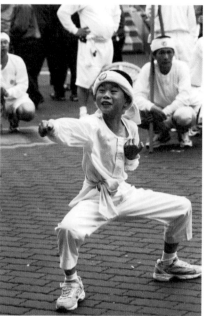

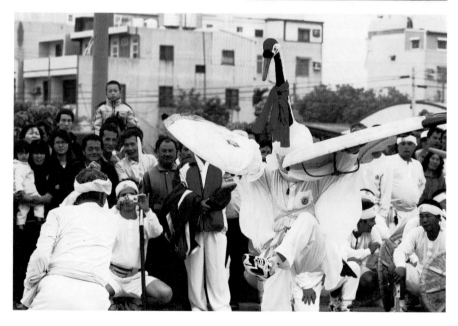

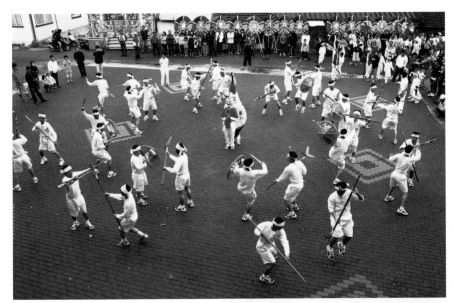

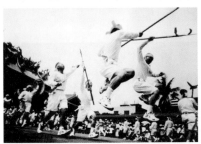

```
      5  │ 2  │
   ────────── 1
    7 │ 6  │ 3
          │──── 4
```

1. 2006 年土城刈香白鶴陣寫真。
2. 2006 年土城刈香白鶴陣寫真。
3. 2006 年西港刈香九龍殿表演。
4. 2006 年土城刈香白鶴陣寫真。
5. 2006 年土城刈香白鶴陣寫真。
6. 2009 年西港刈香白鶴陣開舘。
 （以上由樹仔腳玉敕寶安宮代天府提供）
7. （何國昭提供）

■ 愛與信仰的陣頭路

人稱「建興師仔」的何國昭，是新庄仔在地人，父母親是武術專家，父親何大陣學少林羅漢拳，是廈門市博愛病院內科醫師，母親則是峨眉派的弟子，從祖父開始，一家三代都是從事中醫的工作。由於小時候身體不好，為了調養身體，在廈門時父母親教他武藝強身，之後，他也正式拜師學藝，練就一身功夫，身體狀況因此慢慢好轉，從此，練武成為他生活的一部分。

臺灣光復後，何國昭回到臺灣，住在安定鄉，遇上西港香科，他也跟著投入練習宋江陣。由於自幼功夫根底扎實，學習宋江陣，入門很快，宋江陣第一代老師陳老等教他宋江陣法及兵器，陳番江教他八卦陣法，第二代教練謝水茂也傾囊相授，由此讓他學到完整的傳統宋江陣整套陣法，而且造就他一身精湛武術，不論是馬步或者舞刀

何國昭與白鶴、白鶴童子。（西港玉敕慶安宮提供）

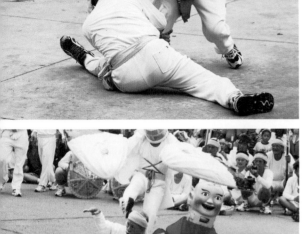

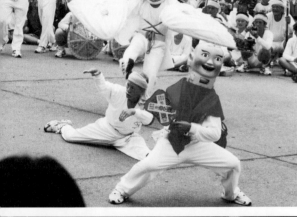

弄斧，都駕輕就熟，空手連環、醉羅漢、猴拳、醉拳等無不精通。

新庄仔宋江陣成立之初，是聘請樣仔林的師傅前來傳授陣式及武術，因此屬於紅腳巾系統，第二代以後，便一直由何國昭擔任武術總教頭。

他十八般武藝樣樣皆精，特別是羅漢拳和武當拳，打起醉拳來也不含糊，一身功夫了得，使得

樹仔腳慕名而來敦聘他教習白鶴陣。

何國昭指出，宋江陣最重要的就是拳腳功夫，只要馬步穩，其他的刀器舞弄，就可輕鬆駕馭，無論是宋江陣、金獅陣、白鶴陣，展現的拳腳功夫，都各有獨到之處。他告訴學生習武的精神是：「練武者，尊師重道，孝悌為先，以武會友，以德感人，傳揚國粹，薪火相傳。」他教給學生

1
2
3

1. 2006 年土城刈香白鶴陣寫真。（樹仔腳玉敕寶安宮代天府提供）
2. 2009 年西港刈香白鶴陣開館。（樹仔腳玉敕寶安宮代天府提供）
3.（何國昭提供）

063　以夢為鶴，舞青巾——何國昭

的，不僅是拳腳功夫，更是做人的道理。

年紀老大後，他的聽力漸漸不如從前，因此他結束武館及中醫的工作，專心於宋江陣及各陣頭的教練，並致力於發揚傳統武術。除了臺南地區之外，他也在內門鄉指導宋江陣，何國昭曾說起到內門教宋江陣的緣由，那年，高雄縣內門鄉紫竹寺管理委員會總幹事黃碧恭跑來找他，說奉觀世音菩薩指示，希望他能到西門國小、紫竹寺指導宋江陣。乍聽之下，覺得神奇，他回答：

「怎麼觀世音菩薩沒有托夢給我呢？」想不到兩天後，何國昭果然夢到觀世音菩薩，請他「幫忙紫竹寺」。夢醒之後，何國昭二話不說，就到內門鄉教授宋江陣了。

幾近武癡的何國昭，除了擔任新庄仔保安宮宋江陣的總教頭之外，也經常受聘到外地傳授宋江技藝，曾經指導過外塭仔和濟宮與崇聖宮、樹仔腳白鶴陣、土城蚵寮仔白鶴陣、篤加宋江陣，

二○○二年高雄縣內門鄉溝坪國小及西門國小宋江陣相繼成立，甚至都慕名前來禮聘，真可謂桃李滿天下。他是以信仰與愛去推廣武術的，為了推廣，他時常要四處奔波，但是，與他結緣的都能感激在心頭，將他當作自己的長輩敬重。

二十六歲投入宋江陣，一九四九年首度參與西港香後，何國昭與宋江陣結下了不解之緣，從學習到變成老師，每三年一科的西港香，至今未曾缺席，已歷經六十六年歲月。他的一生奉獻於臺灣廟宇文化，香科開館演練時，每一場練習，他都會到場觀看，並且糾正動作，無非是希望正統的功夫可以一代代傳承。九十四歲了，傳承武術一甲子，他仍然是蓋勇健的一個好典範！

樹林舞鶴，田園綠動

從一九六四年到現在，何國昭義務教導樹仔腳的庄民拳法，而且義診贈送每位練拳的人一罐調養身體的中藥，五十幾年的歲月，無欲無求的付出，使他成為庄民發自內心敬愛的人，而且熟悉得像家人一般。記得好幾次我們在大樹下採訪，一方石桌石凳，總是圍滿熟識的庄民，很開心地話說從前舊事，黃寶田里長像孩子一樣趴在他的耳邊「話」聲，替我詢問典實故事，老人家只是笑，他幾乎完全失聰了。但是，當活動中心傳來白鶴陣的鑼鼓聲時，他倏地站了起來，滿懷欣喜的眼神，一步一步朝鑼鼓的方向忘情地走去……，里長說：「那是他一輩子都不會忘記的聲音。」我的眼眶濡濕了，那也是老先生現在唯一聽得到的聲音，他的陣頭世界。

里長也站起來，跟著他，走進社區活動中心，

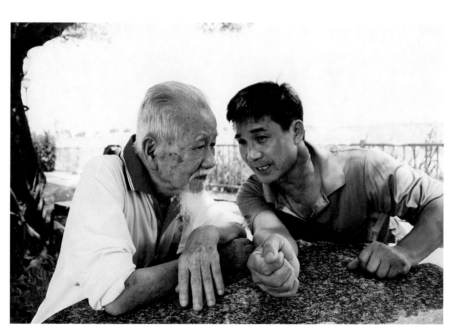

一群社區志工正在演練劇場，情節正好是∵白鶴陣的起鼓式。

因為白鶴陣，這個社區，彷彿有了一股凝聚的力量，活起來了。

鶴，對於中國人而言，象徵吉祥、長壽、富貴，因此被稱為「仙禽」。在黃寶田里長的帶領下，社區協會以白鶴陣、白鶴為圖騰，展現社區特色，地標、公共藝術、文創都是，如∵童鶴袋（統好袋）、出版《樹仔腳有聲插畫有聲書》記錄白鶴陣和逸樂社，而且還創作一首社區健康操歌曲〈樹仔腳〉（作詞∵莊名豪、王榮哲；作曲∵莊名豪）∵「故鄉樹仔腳 阮ㄟ記憶攏置這／廟埕前 大樹腳 七桃攏置這／……啊～阮是歡喜ㄟ樹仔腳人／寶安宮 白鶴武陣 叫阮第一名／啊～阮是幸福ㄟ樹仔腳人。」

黃寶田里長將傳統藝陣融入社區的劇場，他的願景是「樹林舞鶴，田園綠動，讓每個人都有

一棵屬於自己的樹」，在鄉土努力，經年累月，點滴有成，當每一棵樹隨風律動時，我想壯闊的綠色之舞，將使樹仔腳綠動美妙，充滿生機。生命設若有愛，何愁白鶴不來？

1-2. 樹仔腳寶安宮的白鶴陣文創商品。
3-4. 社區利用閒置空間創造的舞鶴小學堂，在颱風中受損，還未重建。

那一幢花田屋

採訪那天，我驅車回程，在南三十三鄉道，樹林里往竹橋方向，瞥見一間小巧的路邊小攤「花田屋」，那是一間以鐵皮與竹子搭蓋的小麵攤，老闆娘王繼玲將庭院開闢成花園，而且用環保廢物做成藝術造景，店門口還有廢棄花盆做成的「檳榔妹」，我在張掛客家花布的詩意窗邊與王繼玲聊天，她指給我看屋內一串串花色玲瓏的簾子，那是丟棄的鈕扣做成的。

王繼玲說，幾年前因為車禍失去工作，荒蕪的心境使她無心打理家門前的環境，有一天，黃寶田里長來看她，跟她說：「我幫妳整理家門口那片堆滿垃圾的空間好嗎？」這句話，讓她的生活與生命有了轉機，她捫心自問：「我不能整理自己屋前的空地嗎？我能這樣勞累里長嗎？」一念之轉，她讓自己轉向灑滿陽光的花園，種花、

植樹、做藝術品、寫書法、畫畫，生活於是充滿了創作，現在，她天天賣陽春麵，覺得連切滷味都很有成就感。

後來，我把這個讓人感動的故事，告訴黃寶田里長，他卻說：「建興老師仔五十幾年來的每一次香科，只要有參與演練的人，他就慷慨地送給他們一罐調養身體的藥粉，不知花費他多少錢了，還有，他也為庄民把脈義診。他用幾十年的歲月牽成阮庄頭內的人，我是樹仔腳的人，應當更要為庄頭做事情啊！」

是的，一心存善，永矢弗諼，只要願意善待他人，愛，永遠有利息在人間。

深深而且安靜的愛

又一天，在寶安宮的大樹下，涼風襲來，一群

庄頭裡的人，講談老師仔教習白鶴陣的老故事，里長問何國昭：「恁某甲你是按怎熟識的？」老先生瞬間陷入沉思，好久。

望著遠方，他喃喃說著：

「阮某叫謝、惠、林人，過世六冬啊，那一冬伊八十三歲……」一字一句，清楚而用力地說：「伊是樣仔美。」

半世紀以來，何國昭為了義務教習陣頭，幾乎都是在外奔波，有時，難得在家了，就會吃喝換帖兄弟齊聚聊天，或抓傅對打，研討武藝，或喝酒暢談，通宵達旦，老某對於他的武癡，時常搖頭，卻也莫奈他何。「現在想想，她實在對我有夠好啦，逐工（天天）都等我回來，到半夜還在等……」然後，他扳著手指告訴我們：「結婚六十三冬啊……」

妻子剛去世那些年，何國昭形單影隻、足不出戶，做了退休打算，所幸受到弟子的鼓勵，才讓他在二○一三年參加武術比賽擂臺，奪得冠軍，

當時他還將獎金捐出一半給失智老人基金會。

我想起第一次拜訪何國昭，九十四歲的他，身手矯健，劈腿、馬步、拉弓樣樣皆能，燠熱的午後，在狹窄的屋內，採訪時，汗如雨奔。老人家已然耳背，他努力地用手勢、用紙筆與我溝通，多麼可愛的老人家啊，嘗試用音量喚起他的敘述，我把聲音喊到最高，他應該幾乎是失聰了，然而，只要看到我給予的一個名詞、片語，就努力回應，示範動作、展演器械、翻箱倒櫃找照片，還有上樓、下樓換衣衫，每當姿文老師拿起他的腰桿便挺起來，一股神氣威嚴就來了！這敬業的精神，很令人敬佩的藝陣之師！

臨走前，何國昭的兒子何泰德說：「母親離開多年，房間內，母親之物，父親從來不肯移動，擺設一如母親生前。」他的愛，總是安靜，而且守候。

攏是這條路啦

在寶安宮，樹仔腳白鶴陣的起源地，何國昭付出半世紀心血的地方，也是老人家最喜歡來的地方。那是一個鄉下僻靜之廟，眾神的信仰，在此寧靜肅穆，護佑日日、月月、年年。我在廟宇內蒐尋檢點白鶴陣的演出照片，遠處，一位阿公抱著剛學步的小孫子，坐著納涼，祖孫倆靜靜看著陽光，探進門檻，一句話也無。

廟方幫忙我整理照片的女孩說：「庄頭內都是這種在神明桌仔腳長大的孩子呢！」在神明桌下學爬、學走路，在廟埕玩耍，在陣頭中擺駕，在焚香禱告中，相信諸神護佑，真好的一群人。

黃寶田里長走過來，與我聊天，他從小看建興師仔教大家練拳，當時並不覺得有什麼特別，可是，一年一年過去了，他長大了，離開家鄉打拚，幾十年後，又回家鄉來了，漫長的時間裡，不知

演練過多少香科，送走多少人的年歲，然而，當訓練香科的鑼鼓響起時，廟埕上，看見建興師仔還在教下一輩打拳，硬朗的身影還是彎鑱地挺立在夜色中，那種感覺，不知如何形容，就是很感動！

初訪何國昭時，他拿出一疊散亂的扉頁，告訴我，這是他畢生研究宋江陣的資料，我一張張翻閱，看他在紙張上，貼滿宋江擺駕的照片，每一張照片都是沖洗之後，再細心地剪出人形，然後像寶貝娃娃一樣安安穩穩地貼在紙上，一個圖，是一個心意，他說：「這些武術，要留傳下來，不然就消失去了……」我花了幾天幫他重新整理，並且裝訂兩本送給他當作紀念。老人家抱著那兩本裝訂好的書，很寶貝的說：「彩色的呦，足貴ㄟ呢……」然後，滿滿的笑容。

那滿足的笑裡，是多麼實心踏地的人啊！一生只愛陣頭及武術，用他堅持「一路走來，始終

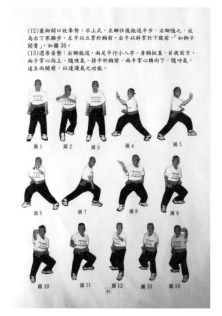

(12)靈腳開口收拳勢：承上式，左腳往後拖退半步，右腳隨之，成為右丁茶雞步，左手以立掌於胸前，右手以斜掌於下腹前，「如腳子開宮」，如圖30。
(13)退歷姿勢：右腳拖退，兩足平行小入字，身胸挺直，目視前方，兩手掌心向上，隨吸氣，持平於胸前，兩手掌心轉向下，隨呼氣，逐至兩腿前，以達運氣之功能。

何國昭將沖洗後的照片細心剪出人形，貼在紙上。

如一」的精神，選一條路，不求快、不貪便利，把武術與陣頭之愛當作夢，化成鶴，用高貴的心靈，守護這個簡單的願望。

後來，我又開車載他去七股樹仔腳寶安宮，從臺南市的民族路轉出來時，他在後座叮嚀我：

「走安和路喔！幾十冬了，一世人啦，攏行這條路……」

我身騎竹馬過千關——花龍雄

花龍雄以「磨刀」的招牌從事機械製作，卻以素人音樂家的驚奇翻轉身分，他用簡譜記錄竹馬陣百年傳承的譜曲，將漂流木製成絃管樂器，化腐朽為神奇，在絲絃中演繹旋律。

竹馬陣，是具有二百八十七年歷史的傳統藝陣，此陣以田都元帥為名，率領十二生肖因竹馬為陣，盡展神威，驅邪解厄。竹馬陣的表演有藝弄、歌曲、路曲，當咒語喃喃、舞步款款時，上達天聽的神明已傳法力護佑人間。

那堅定的背影

電話那端，素昧平生的花龍雄先生說：「阮（我家）喔，很好揣（找）啦，新營交流道溜（順）下來，順著大條路，直直走，看到『磨刀』兩個字，就是了！」

我十分狐疑地放下電話，準備驅車前去，花龍雄又打電話來交代一聲：「老師，要白天來揣喔，若係暗暝，阮兜（我家）沒有霓虹燈閃閃係，保證：『真好揣啦！很緊（快）就揣到路囉！』」

妳會看不到『磨刀』的喔！」

帶著找「一把刀」的探險之心，我驅車前往，從國道一號的新營出口下交流道，沿著國道轉往新營區一七二縣道，繼續進入南七六鄉道，路途中，我想像的那把「磨刀」應該很巨大，不然如何在茫茫大路中，一眼就看到？花龍雄一再跟我

在南七十六鄉道，我把眼珠都瞪出眼眶了，就是沒看到「磨刀」！就在我完全不願屈服於自己的「弱視」時，花龍雄又打電話來了，「老師，按怎歸半晡，看唔人？」我說：「我迷路了！」電話那端，他以很高的分貝，很堅定的口吻說：「汝māi振動（不要動），我去揣妳！」

不久，一個身穿鮮黃色上衣、騎著拼裝車的身影慢慢靠近，這輛拼裝車出現在馬路上，真是寧靜鄉間的一個後現代印象，也很像「達利」藝術再現到拼貼畫面的效果，濃豔的橘色車廂，拖在車後，那是矩型回收桶切割出來的車槽，大小約莫一人可入座，造型像德國寶馬（BMW）和純達普（Zündapp）出廠的雙人座摩托車，只不過第二人座位不安置在車腹，而是拖吊在車尾，車行時，搖搖擺擺像母鴨屁股，如果再擺個軟貼的時鐘，真的會讓人有進入達利畫面的錯覺，而且橘色太豔彩，怎麼看都是熱情有勁，所以，這

是一輛溫暖的鄉間小戰車！

跟隨著他的戰車前行時，我指著橘色箱槽間：「這位置，誰坐啊？」他說：「阮孫啊、載貨啊，擁有！」以整個車的造型來說，貼在兩側的車輪，輪軸又寬又大，每根奔向輻輳的鋼條顯然太纖細了，承受力不足，所以，花龍雄騎上去，也免不了搖搖晃晃，七斜行路。幾分鐘後，騎到一條土石路的巷口，他舉起左手，很堅定地指示方向：「向左轉！」車行很慢，這個指揮的手勢，停在半空中，很久，然後，他轉身諧趣地對著我笑，順著他的笑容與手勢往上看，終於，看見那個約莫一尺見方，上面寫著

「『磨刀』佇遮啦！」歪歪斜斜的字體，不修邊幅地站在厝頂，很隨興地示威：「就是本尊我啦！」赫！原來就是這個招牌呀，我心中立即O.S.：「這個只有巷仔內的人才看得到的招牌，

純達普（Zündapp）和兩個字的看板。

誰能找得到呢?」直到後來,與花龍雄相熟了以後,我才覺知「磨刀」二字,在他的心中,是一個宇宙,很銳利的指出了他的慧點人生。

騎進厝埕後,花龍雄停妥拼裝車,很得意地告訴我:「這輛獨一無二的車,是我拼裝出來的傑作啦!」在場的人忍不住「哇~」聲歡呼。然後,走進工廠、屋內,讓人目不暇給的漂流木樂器,拼合焊接的家電用品,琳瑯滿目,讓人嘖嘖稱奇!

認識花龍雄,是從化腐朽為神奇的創意開始的!

■ 音感,只是天分

在花龍雄機械廠裡,所有的天才,都會被這位老先生打趴!這位來自鄉間的奇才,腦中創意無限,滿廠房的漂流木樂器,與說不完的竹馬陣傳奇,讓隱居在土庫的他,就是一個大大的驚嘆號!

花龍雄生於一九四〇年,父親花金城是竹馬陣的前輩,早年長輩們在廟埕或公厝練習竹馬陣時,他總是忍不住偷偷觀賞排練,繚繞的樂音,時而哀怨、時而俏皮,忽急忽緩的律動,隱約在敘述一個故事,那是什麼情節呢?父親與父執輩,或扮旦角、或扮生角,或只是單人的踏弄與二人戲弄,都演練一個神奇的身段。早年社會的父親角色,是莊嚴威望的,但是,在竹馬陣的演習裡,穿梭於十二生肖性格中的父親與伯叔、叔公等父執輩,他們在演出時,那臉龐、那舉手投足與豐富多樣的表情,是花龍雄平日所未見的情緒。當他們持咒演習時,花龍雄更在父執輩肅穆的神情看見一股敬畏土地、守候庄頭的敬謹之心,許多複雜的元素,在絃音起唱、鑼鼓敲響的

竹馬陣裡，吸引著他。

但是，年長的父親卻不願他踏入這個神秘的世界。有一次父親發現他好奇地窺探與駐足，很嚴厲地喝斥，不准他學習竹馬陣的曲子，迫於父親的威嚴，他不再觀看長輩們演曲習唱。當兵時在左營海軍部隊，偶有機會自學吉他，稍稍摸到音樂的旋律，但是，對於各種調門，他是未曾學習樂理的。之後，因為家計，花龍雄離開故鄉，在高雄唐榮鐵工廠、嘉義機械廠、新營修配廠等地，學習車床製作以謀生，來來去去幾年，離鄉背井，偶爾回鄉暫留，與竹馬陣的關係就漸漸疏遠了。

二十三歲那年，花龍雄的父親去世，他終於決定回到故鄉定居，開設「龍雄機械廠」，以製作割稻刀、切草刀、金紙刀、桶刀等機械為業。回鄉後，偶爾會踅到廟埕聽人拉絃、唱曲。有一次，練習中，他聽見文場師傅拉曲，就隨口說：

「這個音，親像無啥對喔！（好像不太正確）」，文場的拉琴師傅見他大膽矯正，當場便要他唱出正確的音階，果然，花龍雄是對的，老一輩的團員也發現花龍雄天生音感很好，聽曲過耳不忘，而且每次測試曲目、音階，也都難不倒他，於是，就邀請他加入文場演奏，花龍雄正式加入竹馬陣時，已年近不惑了。

■ 沓沓來聽，聽久就會了

花龍雄剛進竹馬陣時，詢問老人家曲譜及曲文，老人家說：「沒有譜啊！也沒文字啊！你就定定（常常）來，沓沓來聽，聽久就會了。」竹馬陣是村民因信仰而組成的陣頭，而依照傳統，不傳過庄頭，只有庄裡的人才能學習。老一輩教曲、教唱都沒有譜，也沒有文字可以指認，只能

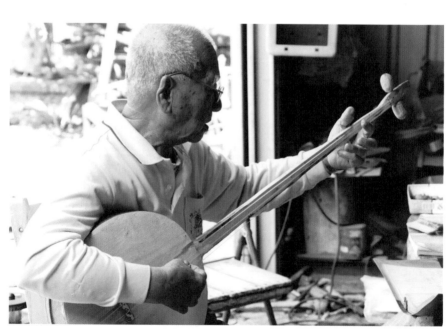

天生音感極佳的花龍雄。

依賴耳聽心誦，一字一句、一段段背下來；有時，老師傅交代不清，對於字意不甚理解，也只能不斷聽、反覆唱，用心記憶。

說也神奇，花龍雄一回生、二回熟，果真把曲調的旋律一句句摸熟了，而且還能辨識各種宮調，默記在心中，一曲曲就這樣放入心中，半個世紀了，至今不忘。花龍雄後來覺得，只憑口傳不容易保存，於是將旋律用簡譜記錄，至於歌詞的部分，則憑著音譯一字字填入唱詞。他雖然不是音樂科班出身，但是，憑著天生的音感，將彈奏的曲子一首首記錄下來，現今探究竹馬陣才有本可循，對於竹馬陣的藝術保存，貢獻極大！

▌以馬為首，竹為架

據耆老所傳，竹馬陣是清雍正九年（一七三一年）傳下來的傳統技藝，當時，有一位竹馬陣師傅，從大陸山東來土庫裡定居，他隨身帶著一尊田都元帥神座，並在土庫裡教授竹馬陣，竹馬陣藝術因此在土庫傳下來，至今已有二百八十七年之久。竹馬陣團員多為農民，平日務農及各行各業，閒暇時演練，遇有廟會，就會出團酬神演出。

「竹馬陣」是一種兼具宗教性、藝術性、音樂性和戲劇性的民間藝術活動，除了有祈福鎮煞作用，其中包含南管樂器演奏、梨園的身段和唱腔，也是當地農閒的娛樂。

傳說竹馬陣是田都元帥為拯救生民疾苦、災厄，特別請准玉皇上帝，諭旨帶領十二生肖的神威神咒，合力驅邪，普渡眾生。

竹馬陣由十二生肖及文武場組成，早期扮演十二生肖的道具是用竹子編製十二生肖造型，糊上彩紙，再加以彩繪，然後穿戴在演出者身上表演。演出時，十二生肖扮演有羊、兔、蛇、雞、

豬等五個旦角，鼠是丑角，虎是武生，還有猴。

型，而且依照生肖特色，戴上頭飾或是畫上臉譜，如扮龍的，塗以紅色臉譜，戴上龍王的頭冠；扮牛的以白臉開面，扮狗的以黑臉開面，而且牛和狗臉上都有「王」字；猴則是畫出猴臉，表演身段模擬猴子的動作；旦角頭戴飾花，不畫臉譜。

為增加戲劇的效果，由十二生肖各扮演不同的戲劇角色：龍扮帝王，虎扮武將，狗扮知縣，牛扮宰相，鼠扮師爺，馬扮小生，豬扮娘娘，蛇、羊、雞等扮奴嫻，猴扮齊天大聖，身段完全模仿猴子的動作。

由於陣頭以「馬」為首，因而命名為「竹馬陣」。有人說是十二生肖各角色穿掛竹製道具，如同騎竹馬，才叫竹馬陣。也有一說，十二生肖的馬，是扮演白馬書生，自古以來就有「萬般皆下品，唯有讀書高」的崇儒風氣，因此陣頭就以「竹馬」命名。另有一說，是祈求「祿馬交馳，大富大貴」。至於竹馬陣命名的由來為何，耆老也是眾說紛紜，不過以馬所扮書生為首，是不容置疑的。

現今，竹製模型的技術已經失傳，竹馬陣的行頭就改以適合各角色的服飾來代替竹編模

竹馬陣是以閩南語口白及演唱，音樂是以閩南、臺灣歌謠和轉化的南管音樂為主。竹馬陣的傳統樂器有文場：殼仔絃、大廣絃、三絃、笛子、高音嗩吶；武場：鼓、鑼仔、鈸、板、四塊等。南管的伴奏樂器是以簫為主，但是，竹馬陣的主奏樂器是笛子，是品管音樂。

藝弄、歌曲、路曲，不傳外庄

竹馬陣的表演形式在踏搖和小戲之間，歌曲

1
2
3
4

1.十二生肖扮相。（土庫國小提供）
2.竹馬陣「龍」演出。（史文展提供）
3.土庫國小演出竹馬陣。（史文展提供）
4.十二生肖環繞藝弄。（黃文博提供）

是類似南管的唱曲，約有一百多首，每曲都有特定的劇情含在曲文中。表演內容分「藝弄」、「歌曲」、「路曲」。

藝弄有十二生肖環繞，由十二生肖鼠、牛、虎、兔、龍、蛇、馬、羊、猴、雞、狗、豬一一出陣，頭尾的鼠、豬舉旗，其餘生肖魁扇，以鑼鼓調弄。還有十二生肖各演一次，出場舞弄，以

及兩種生肖或三種生肖同時出舞。「藝弄」，是有故事情節的表演，竹馬陣團祭祀的田都元帥為了普救生民，向玉皇大帝請領玉旨，率眾仙班祈福鎮邪，所以開場先祭祀田都元帥，演奏前樂，然後十二生肖按八卦步跳弄，曲文為：「元宵景致我只盡點賀花燈點賀花燈，一拜請卜牛魔大王白馬二元帥，二拜請卜龍王共山軍，三拜請卜鬼

蛇羊金鳳雞，單拜請卜齊天孫大聖，又拜請卜狗頭大王豬鳳撟，總拜請卜十二生軍都齊到，手執旌旗展起府法力。」

十二生肖走陣時，鼠為首（頭掃），豬殿後（尾仔）、〈走賊〉等小戲。歌曲演出時，有特定劇掃），配合神威與神咒，在古樂、古曲的演奏和歌聲中，腳踏七星步，依序表演開大小、分陰陽、文陣、配對、點四門等各種不同的陣式，每一生肖最後唱「咒語」前，都會將手中的扇子打開，或做旗子搖擺等特定的動作，轉一圈，才開始配合身段唱出咒語。

花龍雄在為我講解竹馬陣的演出形式時，十分強調「咒語」，他說「咒語」是所有法力中最極致的。唸咒語時，跳著特定步伐，具有驅邪避凶的效能，在這種宗教儀式中，女性不持淨宅，所以，竹馬陣的角色一律由男性擔任，沒有女性演員。

竹馬戲的歌曲音樂近似南管，目前花龍雄記

譜傳下的約有一百多曲，代表性的曲目是〈早起日上〉、〈看燈十五〉、〈千金本是〉、〈頂巧仔〉、〈走賊〉等小戲。歌曲演出時，有特定劇情，比如〈看燈十五〉是《陳三五娘》的故事，大家閨秀五娘，正月十五元宵節時，從家中窗口看到騎馬而過的翩翩美少年陳三，陳三也正好看見五娘，且為她的美貌所吸引，兩人一見鍾情，互訴衷情。扮馬為生角，扮雞為旦角，這齣是二人所扮小戲。

路曲是在宗教活動的行進中演出，形式相當於藝陣。竹馬陣的舞台形式是落地掃，因此，沒有上台、下台，觀眾可由四面八方觀看，表演時只有歌舞，沒有代言。表演內容分「厭淚」和「將軍傳令」，「厭淚」內容很像昭君出塞，敘述一個中原女子被送進番邦的心情；「將軍傳令」的情節則是番邦派遣的將領，要娶中原女子，由兔、豬演出女子角色，穿插鼠、牛、龍等男性角

色，邊唱邊舞邊走。

竹馬陣的表演，以肢體動作模擬十二種動物的思想情感、神態樣貌，是其他戲種沒有的表演形式，可謂海內獨有的「天下第一團」了。因為這藝陣的特殊性，使得花龍雄一直謹記老一輩的叮嚀：「這種鄉土的陣頭，是國寶的藝術，不可失啊！」

鄉里老輩即吾師

目前竹馬陣碩果僅存的長輩，都是光復後第一代學習者，從光復至今，總共挑了三輪人，他們多半在十三、四歲便加入陣頭，師承線索，也是庄內老一輩的傳承，當時教授竹馬陣的師傅有：花金城、張三源、林金殿、林源返（扮鼠）、林釵源（扮猴）、林柳（扮生）、林阿抽（扮

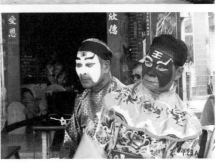

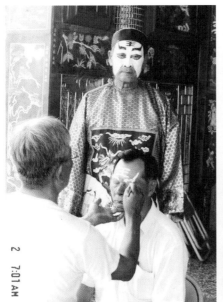

竹馬陣前輩藝師們。（花龍雄提供）

馬）、高抄（扮豬）、林元生（扮兔）、林文章（扮旦），這些師傅幾乎都是能演，也能彈弄樂器。花金城、林金殿更兼而有之，各種角色、樂器皆善。

花金城就是花龍雄的父親，花龍雄從小見到父執輩們，時常在農閒時的夜晚，聚會公厝（或是在花金城家），一絃一笛，就開始演練唱曲。林宗奮說，小時候學曲，老師傅教導極其嚴格，老一輩也基於恨鐵不成鋼的用心，天天督課，當時，夜晚演練都不敢缺席，如果生病請假，可以體諒，但如果因為偷懶而佯病不去練習，是會被神明懲罰的，說謊偷懶的人，沒病也會生病，屢試不爽。花龍雄再次強調：「這是對神明的承諾，不能打馬虎眼的。」

當年學習時，花龍雄和同輩對於曲文，也是一知半解，但是，老師傅這樣教，也不敢問，只好依樣畫葫蘆。「練，就對了！常常唱，就會

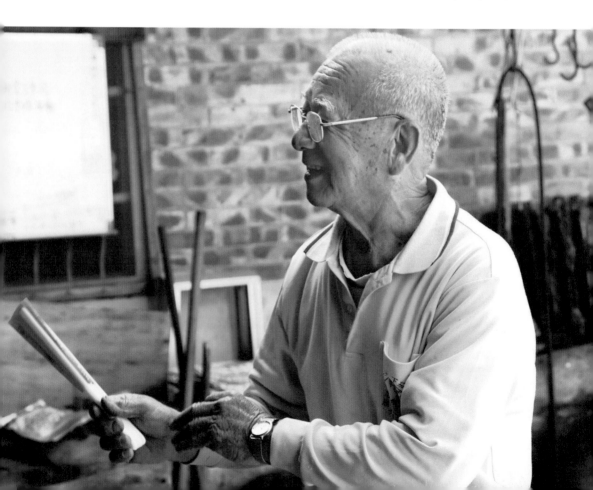

了。」老一輩都這麼說。遇到要出陣時，每天晚上練兩、三鐘頭，身段，唱腔摸久了，也熟了，至今幾十年了，都還不會忘記。採訪當日，林宗奮現場過了一段旦角（扮蛇）的身段，花龍雄演奏時說：「竹馬陣的樂曲與南管最大的不同，是竹馬陣的曲文有前奏樂曲，還有音樂的重複性也比較多。」

彈指梳妝之間

在花龍雄低頭信手續續彈起三絃時，〈千金本是〉的旋律悠悠揚起。〈千金本是〉是呂蒙正的故事，呂蒙正落魄寒窯，千金小姐在家中打掃，看家徒四壁，三餐不繼，呂蒙正只好出外借米，曲文因此有悲苦哀婉的傾訴。花龍雄的絃音一段一段拉開了古早的序幕，場景中，林宗奮手

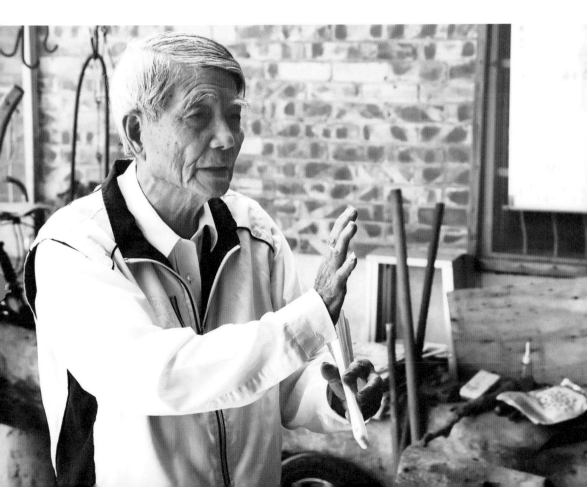

執一把粉扇，右腳點頓、左腳點頓，手順著眉尾、額前髮梢，一一梳整下來，彷彿流水。

依著他的柔美手勢，可以想像那美麗的旦角，一身華麗衣衫與倩笑，然後雲步、蓮花指，出扇，再探一個雲步，舞過三次轉身，輕盈地蹲下來，福了一個安，作結。小小的一段示範，看得我驚嘆不已。

林宗奮從國小就學習旦角，至今已八十三歲，他曾經務農，後又改任職糖廠、紙廠，歲月的腳步帶走許多人事滄桑，卻帶不走他內心中那些曲

文、那些身段，只要花龍雄一聲傳喚，他總是力挺竹馬陣的傳承，是花龍雄最熱心的夥伴，他對於竹馬陣的熱愛，是一輩子的。

在花龍雄與林宗奮這些長輩的身上，我看到他們對於老一輩傳下來的信仰的虔誠奉守，比如說：學竹馬陣要在祖師面前發咒，不傳過庄，否則會有絕嗣之憂。花龍雄說，早先庄內有一位長工來此，學藝後，傳過庄，後來也就真的沒有子嗣。他很肯定地說：「祖師發咒，不可輕忽，而且，人生啊，沒有什麼必要貪多得財的，跟神明

花龍雄解釋古譜中如何標示動作，
此為腳的站法。

吃穿，神明常在，人就不會挨餓。」這些長輩一心純念的思想，使得他們一生行誼都很本分務實。

花龍雄閒來無事，是個很好的說書人，他說的故事總是神秘而精彩，比如說：竹馬陣入宅時，冥冥中有些禁忌，不可掉以輕心。陣頭中的田都元帥帥旗，是三角旗，有避邪擋煞的效用，出陣時持咒語入宅，要先打開窗戶，讓陰界的鬼魅可以消散。他記得有一次出陣，年輕輩不懂這些小細節的規矩，也不知出入要走厝邊就好，結果，仗著陣旗，大剌剌正門而入，當下只覺一身冷風颯颯，砭入肌膚，陣頭結束之後，那個年輕人幾乎無法飲食，站也站不來。

「煞到無名的眾生啦！對於眾生，也是要有持敬之心的。」花龍雄說。所以，對於這些信仰的禁忌，他會有許多經驗談，比如在路上看到石塊、土塊或柱子，都不要隨意踩踏。如果不得已行在墓地，冥冥中感覺有什麼在扭腳作亂，不可

以出言不遜，要說：「一樣是賺食人，生活艱苦，不要相作弄了。」就相安無事了。下雨天，帽子、斗笠被風吹掉了，不要撿，不然水鬼一推，就回老家了。如果夜裡看到有女子莫名地在路邊哭，也不要理會。

花龍雄說：「陰陽，是有隔界的，要尊重！」七十八歲的他，好像窩藏著八寶盒似的，滔滔不休，說得很像鄉野夜譚。可是，言談間，我體會到的是，上一輩的老人家，對於萬事萬物以及天地神明的敬重，或許是因為如此秉心持念，才使得他們願意花下心思，把傳統美好的藝術，點點滴滴地留下來。

■ 漂流木與竹馬陣

花龍雄從事農機修復工作，所以工廠內機械

花龍雄自製漂流木樂器。

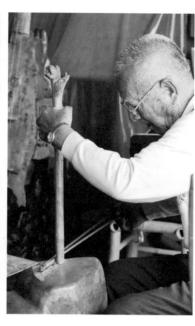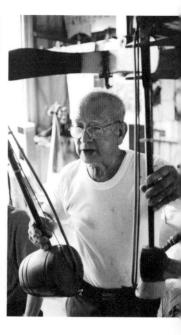

加工技術及車床等生產設備便用於創作樂器。在他的心目中，每一寸漂流木，都是可造之材。他製造漂流木樂器的緣起，是土安宮一場火災，燒掉所有竹馬陣的樂器，在當時物質缺乏，廟方一時也籌措不到添置樂器的款項，花龍雄念頭一轉，想到何不自己製作呢？為了竹馬陣能賡續演出，也讓團員有自己的樂器，他開始使用身邊的材料製作樂器，後來又利用海邊撿來的漂流木，把毫不起眼的枯木雕刻成大提琴、小提琴、揚琴、二胡和古箏等，化腐朽為神奇，目前已自製逾百件揚琴、二胡等樂器。

二○○七年夏天，台糖新營總廠內有棵大樹被吹倒在地，他撿回後，發揮巧思，打造成可彈奏胡琴、揚琴、敲擊木魚等七種樂器的綜合器具。在他眼中沒有不能用的材料，因此每一寸樹幹經打磨都能成為樂器，化腐朽為神奇的奏出天籟！在他的樂器創意工廠裡，真正是實踐了「一

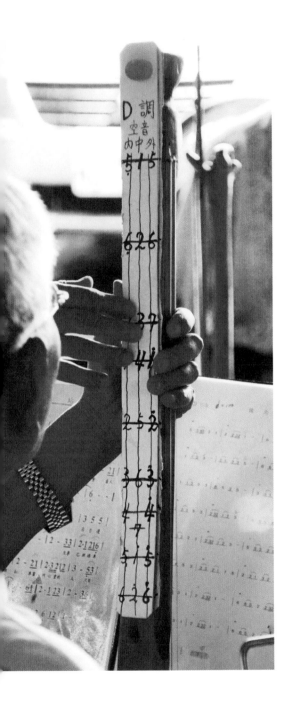

草一木耐溫存」創意之美。

花龍雄身邊，也有一群雅好音樂的朋友，人人都有一項當行樂器，為了「避免一人一把號，各吹各個調」，他揪了一個社區演奏團，每個星期三合奏樂曲，讓朽木瞬間仙樂飄飄處處聞。沒有受過正統音樂教育、初中學歷、從事農具修製工作的花龍雄，從傳承竹馬陣藝術，到漂流木樂團，處處都是傳奇。

■ 土庫國小與漂流木樂團的傳承

由於土庫竹馬陣遵循古訓，不傳外庄，又加上早期竹馬陣的耆老們，對於外界要記錄保存竹馬陣非常排斥，當地民風保守，認為竹馬陣若外傳，必有不好的事情發生，因此多年來竹馬陣只在當地演出和傳習，但由於現在社會型態改變，新的娛樂、新的經濟形勢，也使得竹馬陣團面臨

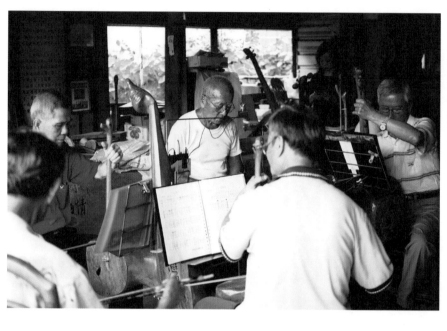

退休校長們於花龍雄家練習樂器。

即將消失的隱憂。

有鑑於此，前土庫國小校長林瑞和在任職時間，積極保存這項文化遺產，當時他動員全校師生投入學習，並鼓勵花龍雄、廖丁力、林宗奮、郭不、周振文、蘇木材、陳丁進、蔡欽祥、林助、王來順等人，組成竹馬陣促進委員會。當年第一屆學習的孩子盧俊逸，目前是協助花龍雄整理以及教導竹馬陣的得力助手，他是土庫國小第一屆竹馬陣的成員。這些師傅在土庫國小組織竹馬陣，新一輩盧俊逸、林躍俊、王俊凱三位也發起竹馬陣青年團，團員參與新營市嘉年華會大踩街、安定鄉雙鳳宮民俗藝術踩街，以及在「二○一○年國際花卉博覽會」隆重演出，才使得土庫里的竹馬陣，有一度薪傳的火苗。

竹馬陣曾於二○○○年時在國立傳統藝術中心所舉行的「亞太傳統藝術節」演出，激發老藝師傳習動力，但目前該團已經無法湊齊十二生肖

的角色，演出實難，學習意願也後繼無力。前土庫國小林瑞和校長退休後，與花龍雄再度合作，讓漂流木樂團開始演練竹馬陣的曲文，但願，這些努力，可以使竹馬陣不要消失在當代。另外，現任土庫國小洪傳凱校長也成立竹馬陣、設立竹馬陣文物館，支持磐果藝術公演竹馬陣的故事。想想，社會變遷如此迅速，老成凋謝，耆老一一離去，土庫竹馬陣的傳承，會等得及重新再來的花季？

■ 到老嘛係黑手仔，來唱〈看燈十五〉喔

花龍雄的宅院裡，有幾本收藏幾十年的曲本，斑駁破爛的書皮上書「民國伍柒年十二月五日，土庫里二七號林狐手抄」，那是當年庄內唯一識字的林狐手抄本，將竹馬陣的曲文一一抄錄，所幸有這樣的抄錄，以及花龍雄用簡譜的記錄，才使得竹馬陣，今有所本，可以一一考證。

花龍雄指著其中一段〈走賊〉說：「這是戰場上，落敗者騎馬逃亡的戲。」這個橋段裡，唱詞長，過門音樂也很長，歌詞與曲調重複性很高，但是很好聽。說著，他就拉起大廣絃，在悠悠的曲音裡，林宗奮先生趕來，拍著他的肩膀說：「在舞弄〈走賊〉喔？」兩人相視而笑。

那天，在「磨刀」機械廠的庭院裡，林宗奮與花龍雄以〈看燈十五〉為張本，兩人又拉又唱，絃管沉沉的旋律、低沉的指撥手攏，遙遙地走入那古早的年代，兩人都已越過古稀之年，那身段與旋律卻還是記憶分明，還是抑揚頓挫、節拍清晰。有時，林宗奮也會邊演邊合唱，悠悠的合音讓人聽得很安穩愉悅，像坐在竹製的搖籃裡，搖搖盪盪，穩穩地夢著那樸素年代呢！

幾十年的默契，唱著唱著，越過山，越過水，

林狐手抄本封面。

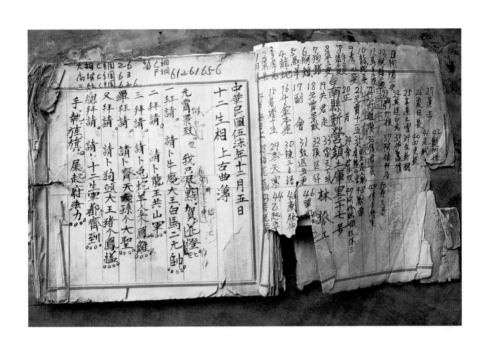

照見那年的廟埕。公厝前，老一輩的叔公們，在
朦朧的月光下，唱著曲文，合著對白，花龍雄總
是愛說那段故事，「少年囝仔，你也沒學過，怎
知文場師傅彈錯了呢？」

花龍雄很得意地說：「少年學黑手仔，到老，
我還是黑手仔，但是，我是天生的『知音』喔！
黑手仔唱曲、彈曲也有過人高招呢！」

他的孫子，幼稚園時與阿公學一個月，就可
以上台唱一段曲文，那也是花龍雄深感得意之
處，花龍雄說：「這是遺傳啦！」

從花金城到花龍雄，到現在年輕一輩的拔河
中，傳統，會走向何處呢？我想起第一次採訪花
龍雄時，他帶領我去找「磨刀」兩字的路，前方
的他，很有自信地舉起手：「就是這裡啦！」他
是一個傳奇，永遠會在環境中「無中生有」，而
且，指出一條堅定的路，樂觀地化腐朽為神奇！

〈西港玉敕慶安宮提供〉

七股竹橋慶善宮牛犁歌陣

牛犁仔若響的時準──鄭明義



鄭明義，世居竹橋，世代務農，自小祖父輩拉一曲，他便學一曲，唱一句，他便學一句，

〈共君走到〉、〈早起日上〉、〈桃花詩〉、〈一路來〉、〈阮亦是〉、〈看燈十五〉、〈有

緣千里〉、〈水崛頭〉，他沒有曲譜，也不寫文字，他只是用自己最深刻的愛，唱土地

上的歌，拉土地上的曲，那是父祖輩交在他手裡的，牛犁歌。





牛犁仔若響的時準──鄭明義

鄭明義，世居竹橋，世代務農，自小祖父輩拉一曲，他便學一曲，唱一句，他便學一句，〈共君走到〉、〈早起日上〉、〈桃花詩〉、〈一路來〉、〈阮亦是〉、〈看燈十五〉、〈有緣千里〉、〈水崛頭〉，他沒有曲譜，也不寫文字，他只是用自己最深刻的愛，唱土地上的歌，拉土地上的曲，那是父祖輩交在他手裡的，牛犁歌。

慶善宮位於七股竹橋，牛犁歌因慶善宮信仰而生，村民以鄉村歡躍的歌陣答謝神澤。牛犁歌陣前場有旦、角的戲弄身段，後場有大廣絃、殼仔絃、三絃和笛組成的樂隊，全陣以田都元帥為名，牛頭在前，神靈隨駕，為常民祈福。

■ 檳榔攤的初相見

沿著臺六十一濱海公路，過了國聖橋後，兩旁村落都闃寂了，這是鄉間的夜晚，八點多，日出而作、日入而息的村莊，鮮少人行。

鄭明義白天在臺南市做工鋪柏油路，他在電話那端說：「到了竹橋，隨便問人，阿義仔殷兜兩個大字，好像興奮的熱辣女郎向我招手，我才正要問路，就看見燈下站著一個灰黑的人影，

久，他又來電話：「老師，妳去問檳榔攤啦，老闆一定會告訴妳阮兜（我家）佇佗位？」

到了竹橋里之後，道路開始摸黑，正在睜眼尋路時，遠方有一個霓虹燈閃爍刺眼，「檳榔」

（西港玉敕慶安宮提供）

「老闆，請問阿義仔蹛兜⋯⋯」一語未竟，一個黑黝身影亮相到眼前，說：「我啦，我是阿義仔，鄭明義！」他久經日曬而黑亮的臉上，鐫刻著分明的皺紋，笑起來時，拉成千萬條的黑瀑，只有一排白色牙齒，十分照眼雪亮！

沒有機會證明是不是路人皆知阿義仔住在哪裡，讓我有些遺憾。鄭明義說：「我擔心妳找不到，早早就站在檳榔攤等妳！」素昧平生，有這份貼心，鄭明義的為人，就是這樣實心、善良。

▋ 來自地氣的生民歌唱

竹橋村舊名為七十二分村，位於臺南市七股區曾文溪畔，村中的居民大部分務農為生，自古就以慶善宮為信仰中心。牛犁歌陣創立於清咸豐六年（一八五六年）隸屬慶善宮的香陣，保存傳

竹橋七十二份慶善宮。

統老一輩傳下來表演方式，以及嚴格的傳授練習，至今還是維持三年一科刈香時，召集村內子弟訓練出陣。

牛犁歌陣主要為了答謝神澤，因此，都是配合西港慶安宮三年一科的刈香活動而組織，為酬神儀式而在廟埕表演，也能同時娛樂民眾。早先是聘請「尚文師」教授牛犁歌的唱腔，慶善宮牛犁歌陣的唱腔和一般流行歌謠不同，聲腔沒有太多裝飾音與花稍的轉折，顯得古樸而古意，是直朗爽颯的聲腔，一聲而出，爆如噴泉，讓人有湑暑盡去、無限快意的感受。

牛犁歌陣的前場，以旦（女性）、角仔（男性）身段戲弄為主；後場是演奏樂器及唱曲。牛犁歌陣前場的演出，由竹橋國小三、四年級男童扮演「角」和「旦」，因歌曲旋律音高差距大，演出者以未換嗓的男童擔綱，表演一角二旦戲弄逗唱身段，後場的樂器有大廣絃、殼仔絃、三絃

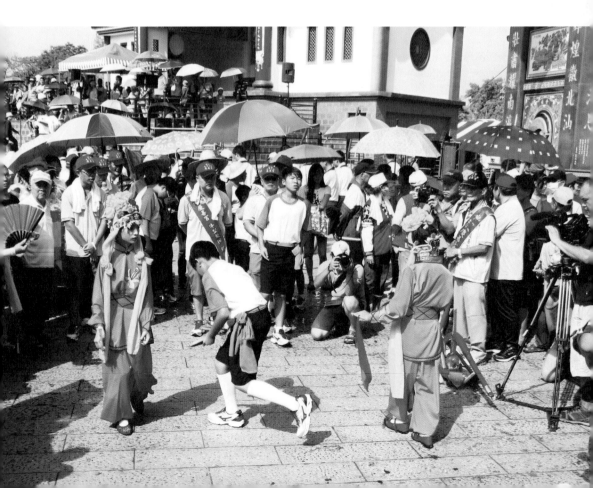

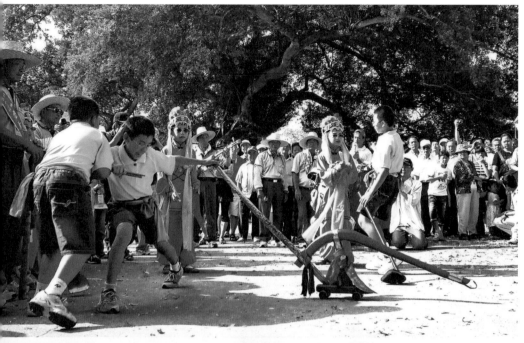

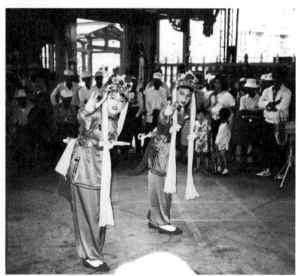

	2	
4	3	1
5		

1. （西港玉敕慶安宮提供）
2. （黃文博提供）
3. （張永成提供）
4. （黃文博提供）
5. （曾福樹提供）

和笛，樂隊人員皆由本村的長輩擔任。演出前需要有入館儀式，才可以開館，按照傳統要把廟裡保管的牛頭拿出來祭拜，並在廟裡安座田都元帥。牛犁歌陣的田都元帥是文館的田都元帥，與宋江陣的武館不同，因此祖師爺座前有一幅對聯「十八年前開口笑，醉倒今階玉女扶」，橫批「如在其上」。完成開館步驟，才能讓參與表演的人，開始到廟裡演練刘香的陣式及歌曲。

過去傳授的師傅有尚文師傅傳給弟子黃喜，黃喜傳給弟子蔡順祈、黃培楚，至於村內長輩參與牛犁歌陣的系統上溯幾代，大約是：陳重主要負責後場，拉殼仔絃；蔡天賞主演旦，黃喜主演角仔，下一代傳到蔡順祈主攻角仔；鄭度後場演奏殼仔絃，鄭鱸鰻主攻三絃、笛子，張德源主攻笛子。目前這一代鄭明義主攻後場，大廣絃、殼仔絃，彈撥皆能；張永成主攻笛子；鄭銘欽主攻前場的旦和角仔。過去十幾年來，都是鄭銘欽師傅

負責教唱，現今則由慶善宮副主委張永成負責組陣，鄭明義負責教習樂曲及唱腔。

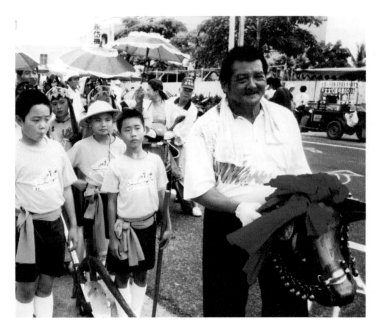

慶善宮的牛頭是牛犁歌陣重要行頭。（張永成提供）

■ 真正是無譜啦！

鄭明義世居竹橋，家族幾代都是把牛犁歌唱到生命裡的人，父親鄭度演奏的是殼仔絃，弟弟鄭銘欽是唱曲，鄭明義精通大廣絃或是三絃。小時候，刈香時機若到，在家便坐不住，只想往廟裡去，年久月深，那些曲啊、歌詞啊，就一句句、一聲聲入到心裡了。

父親鄭度是深愛牛犁歌的，所以除了廟裡師傅教的明館演習之外（按：白天演習曲文，是明館；夜晚演習，則稱暗館），他們還另聘師傅在家裡，拉拉唱唱，有很多老師傅常到家中聚會、閒聊或唱曲，私下也會傾囊相授。老師傅蔡順祈就是在暗館教鄭銘欽身段與唱曲，所以鄭銘欽的身段出神入化，是第一把傳人，教習牛犁歌陣也有十幾年，可惜於前年車禍去世。

國小四年級開始，鄭明義就拉大廣絃，跟著

鄭銘欽。（西港玉敕慶安宮提供）

父親出陣，一步一步踏上香科之路，一年一年過去了，現今也成了庄頭裡最資深的牛犁歌陣藝師。父親是陣頭裡後場的樂師，世代務農，所以並不識得樂譜、文字，鄭明義只記得，當年父親唱一句，他就學一句，父親拉一曲，他就學一曲，祖父鄭抛、父親鄭度、叔父鄭鱸鰻（人稱朝清伯），都是如此。

對於牛犁歌，鄭明義是宿命的愛，沒有理由的接受，因為，父親當年把大廣絃放到他手上，

好像相信生命自有本能，會自己掙上來一樣，沒有譜，只有口傳心授。甚至製作樂器也是如此。

自己做殼仔，安絃、調音，手上的絃摸著、摸著，都會了，但是只會拉曲子，不會說樂理。他說著，就拿起大廣絃演奏起來了，那是〈共君走到〉：「共君走到大王廟，廟內鬧熱，不尔廟內鬧熱，人人愛走到。……」很素樸的語言，鄭明義與慶善宮副主委張永成的合音中，是一股無華而厚實的鄉野之音，如一條壯闊的江河，溢流而來，充滿陽光的生命力，很接地氣的能量！

從小在地上轉悠、打滾，他們就是聽著父老吟唱旋律，長大了，就能唱了，那是很自然的學習。鄭明義示範〈早起日上〉，一板一眼，擊節搏髀，很是興高采烈。他笑著說：「哪有譜？寫出來的譜，其實也不是完整的曲韻呢！」說著，他又唱了一曲〈一路來〉。

曲罷時，鄭明義喝了一杯啤酒，哈哈大笑地

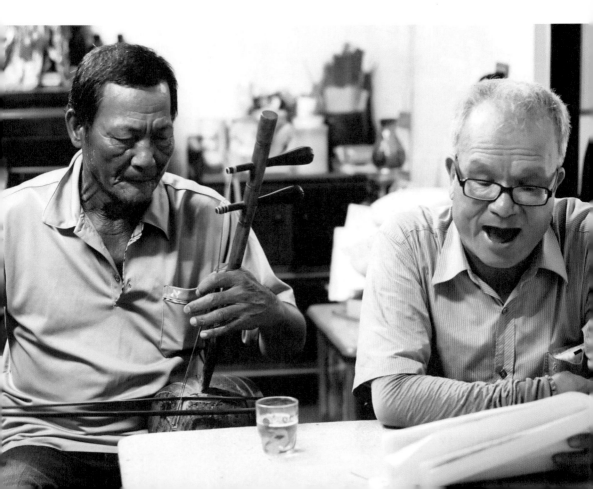

指著頭殼說：「目睭無譜啦，真的正譜佇遮（在這裡）啦！」

那些曲目，那些故事

據日治時期保存的記錄，牛犁歌陣的曲目內容分為桃花過渡、番婆弄、車鼓和牛犁歌四部分，共七十六首。這些曲簿由當時師傅口述，手抄而留存，現在由慶善宮管理委員會管理和收藏，鄭明義與張永成都有影印部分手抄本，是演習學員唯一可以依據的教本，現今最常演出的牛犁歌陣是：〈共君走到〉、〈早起日上〉、〈桃花詩〉、〈一路來〉、〈阮亦是〉、〈看燈十五〉、〈團圓〉、〈有緣千里〉、〈出漢關〉、〈水崛頭〉等曲，每首歌都是有故事的，民間故事裡充滿情義與教忠教孝的情節。

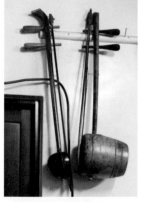

鄭明義說，學牛犁歌要先會唱曲，唱曲時，老師傅會講述曲文的故事，那時唱著曲文，想著故事，每一曲都覺得很有興味。像〈鼓返三更〉敘述《陳三五娘》的故事情節，描寫陳三、五娘床笫之間的事，兩人在房間裡共結連理，唱詞內容露白，愛意表露無遺。〈看見〉是《董漢尋母》的其中一曲，描述牛郎和織女的後代董漢尋找母親的過程，歌詞中寫盡尋母歷程的艱辛。〈小娘子〉是《七世夫妻》中第一世孟姜女哭倒長城的傳說故事，是以萬杞梁和孟姜女為題材。〈告將

軍〉描述劉知遠與李三娘婚後，劉知遠從軍，李三娘受兄嫂欺侮，磨房產子，唱詞內容殷切呼喚，期待夫妻能夠團圓重聚。

一首牛犁曲、一個想像豐富的故事，在鄉野中歲歲年年唱著，曲文中的世界穿山越嶺，上窮碧落下黃泉，有著遼遠的天地。到老了，一次次拉起絃，還在唱，還在追尋故事的夢，想來，真是幸福！

〈水崛頭〉的魔法

在所有牛犁歌曲中，〈水崛頭〉是尚讚的一首了！這首歌是有魔力的，如果哪家人的媳婦過門了，生不出娃娃，村裡的長輩就會在香科時央請酬神的陣頭來唱一唱〈水崛頭〉。據長輩說，這首歌是很靈驗的，唱過一遍，生子生孫，牽

的、拉的、提的、抱的，子孫滿堂！

我看著鄭明義手上那不知用了幾十年的老舊歌本，寫著這樣有趣的歌詞：「下面厝一個小娘子，同阮年同我日同，我相時相日來出世，掠子親晟匹配一個打鐵獅，獅仔獅弄獅，獅著腹肚子大害，等著十月日生出來，哎呦就去抱，抱呼因外公外嬤知，閹雞掠來殺，等待四月日，打鎖掛金牌，阮有腹肚內要一個秫攔生，生有三子共五個，一個手恁抱，一個土恁爬，一個胸前塊吃乳……」祝福多產的文意，伴隨著輕快而抑揚頓挫的大廣絃及唱腔，越唱越歡欣，眼前好像可以看到一個個可愛的嬰兒笑臉，阿公阿嬤的滿足心情，充滿蓬勃生機！

鄭明義和張永成很肯定地說：「這首歌保證是不孕症的救星！」

一 神明在教的啦

慶善宮牛犁歌陣結合宗教、音樂、戲劇，是很獨特的在地藝術。然而，大環境改變，工商業的繁榮，3C科技視聽產品的刺激，以及娛樂活動的多元化，使得傳統的陣頭逐漸式微消失。

在這讓人慨嘆年輕人不再青睞牛犁歌陣的當下，鄭明義的女兒雅婷，卻是一個異數，國小六年級就跟著出香科，鄭明義只教她半年的殼仔絃，她就可以上手了。雅婷還記得，當時因為年紀小，竟能出香科，讓樹仔腳來的陣頭不敢相信，還用一萬元打賭她是不是來真的，能拉出曲子嗎？雅婷說：「我是拉真的呢！」

這一踏入，改變雅婷的求學契機。小學畢業後，她投考內湖國立臺灣戲曲學院（原復興劇校），當時全國只有七個名額，一個鄉下的小孩，國小畢業，從來沒有受過正統音樂教育，樂理全

鄭雅婷。

然不知，後來不僅考取，還憑著對於傳統音樂的愛，一路艱辛摸索，那些困難的際遇，雅婷都撐過來了。因為，她來自生命底層的韌性，像牛犁歌的健壯、堅強，終於完成大學教育，現在研究所肄業中。

雅婷說，小時候聽父親和叔叔伯伯在院埕拉曲、唱曲，那歌聲震天價響，她曾覺得好吵！後來有一天，竟然也不由自主地拿起殼仔絃，拉起

曲調，而且入曲神迷，再也不會覺得吵了。

我問她：「妳怎麼學會的？」

她說：「從小到大，每天都聽爸爸、叔叔、伯伯在屋內院埕唱著，那旋律應該和我的血液一起奔流，一起長大吧！」長大後，自己不知不覺也愛上牛犁歌那種來自鄉野的曲調，素樸、快意，有發自內心誠實的喜悅。而當她開始拉樂曲時，父親鄭明義覺得有趣，於是，父親一句，她一句，學唱；父親一曲，她一曲，學拉琴；然後一曲一曲的牛犁歌，都進到她的生命裡了。

雅婷說：「父親是沒有樂理、沒有把位、沒有系統教我的！天知道，那有多麼難嗎？」她順口哼了幾段經典曲調，聲音響亮，一如她的父親鄭明義的氣勢。

鄭明義說：「我沒有教她啦，是神明在帶路。」

看他們父女在牛犁歌的世界裡，找到香火繼

承的默契，那真是一段十分美妙的生命旋律。雅婷後來就讀傳統戲劇系，一切如有神意，真心期待雅婷用她對牛犁歌的愛，將這個傳統藝陣的生命傳承下去。

拔地氣的朗亮嗓音

鄭明義常說：「有人願意聽，我就願意唱、願意拉曲，有不懂，我說給他聽。」他不願在這一輩，讓牛犁歌陣成為海市蜃樓，所以，哪裡有人要學，他就到哪裡去。

許多次的採訪，都是鄭明義白天結束鋪柏油路的工作後，才去約時間的。談話時，他喜歡用一把琴，隨旋律搖搖盪盪穿行其中。記得第一次我到竹橋，他非得自己站在檳榔攤前等候，他的個性老實、敦厚，一如牛犁歌的藝術！

1. 早期牛犁歌陣演出的旦、角。（張永成提供）
2. 2015 年乙未香科演出合照。（曾福樹提供）

$\frac{1}{2}$

採訪之時，夜幕低垂的僻野鄉間，竹橋的農村居民早早掩門熄燈睡了。鄭明義下工回來，一瓶酒，一口杯，黝黑憨靦的臉龐，只會微笑，他不是善於言講的人，唱的，比說得好聽，時時拿起壁上的大廣絃，拉起牛犁歌調，那聲浪，像爆裂的煙火，在安靜的夜空綻放開來。

坐在一旁的慶善宮副主委張永成聽到牛犁調的旋律，忍不住跟著放嗓唱了起來，他們的歡喜，他們赤腳的童年，他們歡樂的內心世界，在旋律間奔流四溢……真是野生、草莽、接地氣的民間藝術！

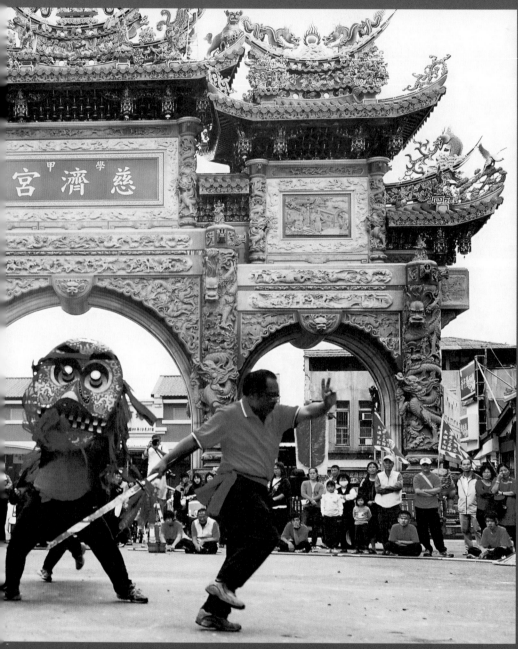

（黃文博提供）

獅出有名學甲謝──謝仁德

三十二歲博得爐主當起謝姓獅團的「老大」，至今，他還是永遠的「老大」。兜陣、演練、行頭穿戴、陣頭儀式，當「老大」是籌人籌錢，也愁人愁錢，但是，謝姓的家族精神都在獅陣裡。金獅閃耀，獨步香科，謝仁德仍願用心傳承獅陣、製作獅頭。

學甲謝姓獅團金獅陣是每年上白礁謁祖祭典時，慈濟宮保生大帝駕前陣頭，獅陣由學甲庄頭的謝姓子弟組成，演出時，以「獅頭」帶陣，獅旦引路，表演獅舔尾、獅翻身、煞獅、金獅過刀、降伏金獅，祭拜神明，為信眾驅邪祈福。

（謝仁德提供）

■ 湯來水去的熱浪中

在學甲慈濟宮觀賞精彩絕倫的葉王交趾陶文物館之後，我從濟生路轉彎，就看到謝仁德位於成功路的虱目魚餐飲店，人聲鼎沸。到了店門口，他汗水都來不及擦，就搬了張凳子，讓我在街旁店前坐下，又轉身去忙著下一波的汗水了。這是下午將近兩點了，餐飲店還在熱市。

來店的，熟客居多，謝仁德手裡忙、嘴裡喊，一邊煮食，還要一邊和嬸婆啦、阿伯啦，叔公啦，說說親切的話，也做一些人情世故的報導。

鄉下的生意買賣很有趣，不僅是交易，還兼搏感情，所以，聆聽那些對話，家家日常的故事都有譜了。謝仁德每天在店裡做生意，像在聽各家說

書吧！很有耐心的他，對誰都耐心聽著、說著，沒有冷氣的小吃店，人情比盛夏氣溫更熱！等到謝仁德好不容易忙過一陣子，可以與談，已經是接近下午三點了。

觀人看日常，如此忙碌，言談卻無慍色，可見，謝仁德是一位很有修養的人。

學甲街頭，慈濟宮旁

學甲慈濟宮，位於學甲區市集中心，奉祀八百多年前保生大帝的開基神像。民末清初，先民渡海來臺，李姓人家迎請家鄉泉州府同安縣慈濟宮保生大帝、謝府元帥和中壇元帥同渡，以求平安越過黑水溝。當時先民在將軍溪附近的頭前寮登陸，後散居學甲、大灣、草垺、溪底寮、西埔內、山寮、倒風寮各地，而在李姓家族所落腳的下社角聚落，安祀神祇，建廟慈濟宮。後慈濟宮的信仰隨先民散居，擴及三寮灣、溪底寮、二重港、灰窯港、渡仔頭、宅仔港、倒風寮、學甲寮、草垺、大灣、中洲、山寮等十二個庄頭，與學甲庄合稱為十三庄。這十三個庄頭的共同祭祀活動就是上白礁謁祖。

上白礁謁祖於每年農曆三月十一日舉行，最早可溯至清代雍正、乾隆年間，祭祀活動的高

潮，是學甲十三庄的信眾在頭前寮將軍溪畔，舉行遙祭大陸白礁慈濟宮的儀式。謁祖祭典前，慈濟宮與境內十三庄廟宇、交陪廟的神轎和陣頭會在學甲及中洲地區遶境，大約每四年一科，擴大舉行刈香儀式，稱為「學甲香」，為臺灣西南地

區五大香科之一。

謁祖祭典時，慈濟宮保生大帝駕前陣頭，每年皆會出陣，陣頭是由學甲的東邊角、西邊角、三角仔、山寮、學甲寮、草垺、頭前寮為主的謝姓子弟組

學甲謝姓獅團金獅陣，是每年上白礁謁祖祭典時，慈濟宮保生大帝駕前陣頭，每年皆會出

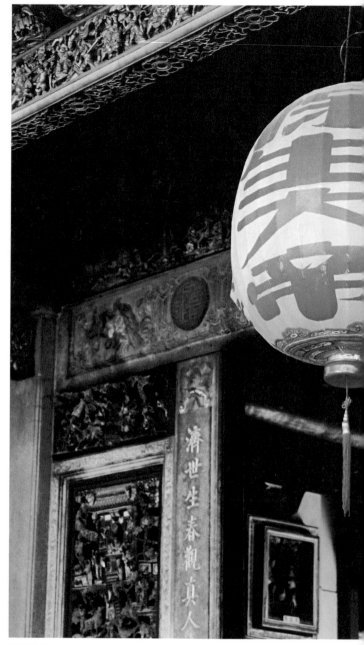

學甲慈濟宮。

成。謝姓獅團源自烏竹林金獅陣，組團時也是烏竹林的師傅所教，系出烏竹林，屬於紅腳巾，是三十六人的陣頭，組團人數大約六十人。

■ 獅陣與獅旦

目前謝姓獅團負責人謝仁德說：「金獅陣是宋江四陣（宋江陣、金獅陣、白鶴陣、五虎平西陣）之一。」金獅陣由宋江陣蛻變而來，不同的是，宋江陣以「頭旗」、「雙斧」領軍，金獅陣以「獅頭」帶陣，「獅頭」是表演的主角，在陣中地位頗高，也是金獅陣的祀神。

金獅陣表演形式近似宋江陣，不過，因為舞弄獅頭是主場，獅頭舞弄之後，才做其他套數和陣形演練，所以武打過招部分沒有像宋江陣那麼複雜，而且學甲香的武陣不多，為使場面熱鬧，

金獅陣於慈濟宮演出。（黃文博提供）

2017 年金獅陣出陣。（謝仁德提供）

場內武打時，搖旗吶喊、助長聲勢不可少。

金獅陣所用的兵器大多也是仿自宋江陣，其中最多為藤牌，相傳藤牌是天地會聖物，集會時都會將它放在明顯的位置。整個獅團演出，最累的是舞獅頭的人，至少要五至六個人不斷的輪番替換，擺動獅頭，才能表現金獅活靈活現的精神

氣度。

獅團的演出方式，是由金獅帶領陣頭拜神之後，開四城門，舞弄十八般兵器、打空手拳、獅頭走陣、九大拜，然後表演獅舔尾、獅翻身、煞獅、金獅過刀，以官刀馴服金獅，由獸性轉為靈性，再由官刀引路祭拜神明，降伏於神明，為信

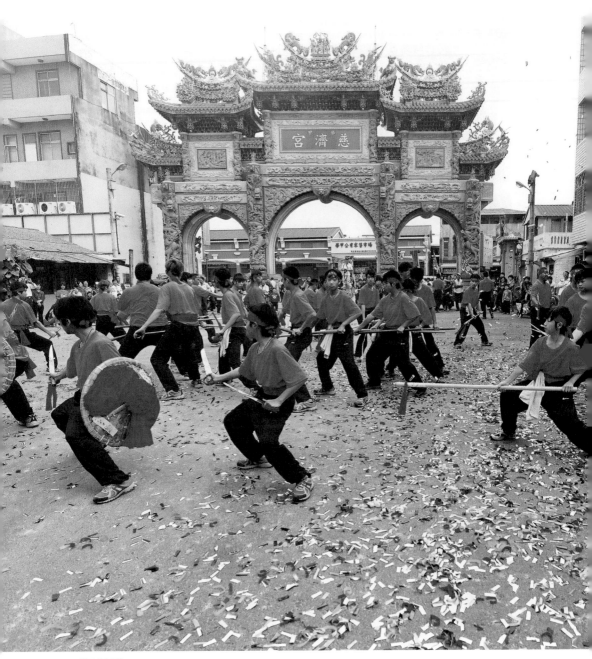

（黃文博提供）

眾驅邪祈福。最後是兵器對打與陣式演練，陣式包含走七星、開四門、串心、對打、黃蜂出巢等；至於金獅陣，則有旗開得勝之意。

獅團的特色是有一個小孩扮演獅旦，唇紅腮圓，有時還戴個復古圓框墨鏡，是陣頭中很討喜的印象。獅旦必須由膽大的七、八歲小孩裝扮，

頭戴布巾帽，身穿紅肚兜，腰纏長布巾，立於特製的推車上，右手不斷甩動彩球，在煙火竄天、炮仗響鳴的香陣中，面對獅陣，站在獅陣前引路。二〇〇七年學甲謝姓獅團正式公告登錄為臺南縣傳統藝術文化資產，並且同步公告登錄為傳統藝術的保存團體。

1-2.（曾福樹提供）
3.（謝仁德提供）
4. 獅旦著裝。（謝仁德提供）
5. 擔任引路、甩動彩球的獅旦。（謝仁德提供）
6.（曾福樹提供）

5	4	1
		2
6		3

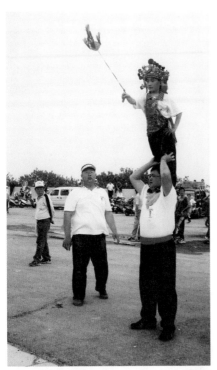

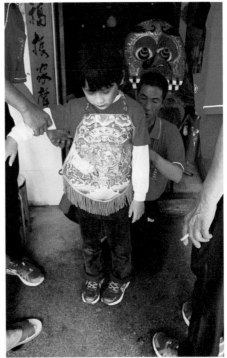

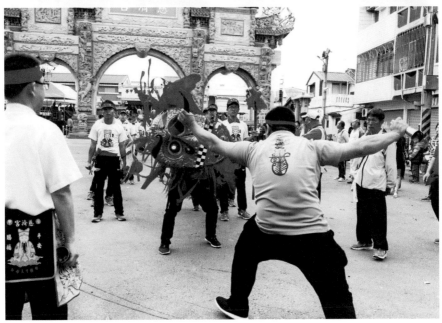

金獅舞弄時

學甲謝姓獅團年年出陣,所以,謝仁德說:「每年演練,從未中斷,因此熟悉度最高,也是最純正的獅陣。」從烏竹林沿革紅腳巾系統的獅陣之後,獅團便自成一個傳承穩固的教練系統,早年由謝榮昌、謝青森等武腳出身的老一輩教習。金獅陣大部分都是資歷較老的前輩,教習年輕晚輩,因為陣頭年年出團,演練時誤差不大,所以並未另外聘請教練。

整個獅團最重要的領導人,是帶領演練及處理團務的「老大」。謝仁德從二十四歲進入獅團,三十二歲開始當「老大」理事,找人入陣,兜陣,帶團員練習,將獅團的向心力凝聚起來,至今已經有三十二年的時間。

金獅陣最重要的信仰核心是獅頭,獅陣原本在謝有利成功路厝埕練習,收陣即將獅頭化吉,

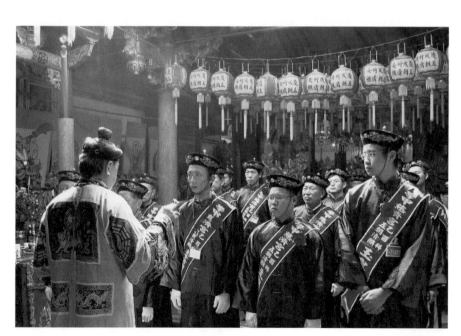

(謝仁德提供)

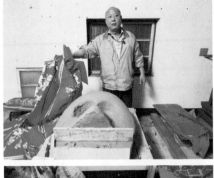
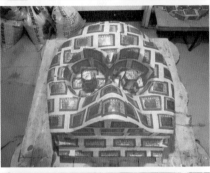
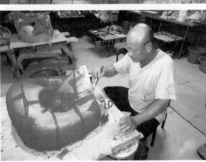
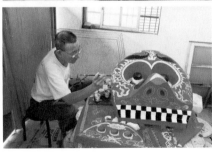

獅頭製作過程。（謝仁德提供）

後來遷至廣文路謝珠珍厝西訓練，收陣之後，獅頭奉祀在慈濟宮南側的謝基泉樓上。謝青森父子接棒時，利用溪仔墘謝姓公有地練習，直到一九八一年，開始笅選爐主一年一任，有謝慶生、謝禾昇、謝仁德、謝銀行等輪當爐主，當時獅頭由爐主請回奉祀。輪至謝銀行之後，議決獅頭放置於謝仁德厝，至今仍是奉祀於此，而謝仁德也負責教導獅頭製作。

獅頭的製作原是烏竹林的人來教，沿襲古法從簸箕獅開始製作，後來用甘蔗做獅頭，最後是用了西港溪底的土，才終於找到好用的材料。目前製作方法是用土模做成獅子頭，然後用皮紙糊、金紙、特製紅紗布，一層一層包裹，平整黏貼大約六至八層後，經由日曬，紙模乾燥後，再

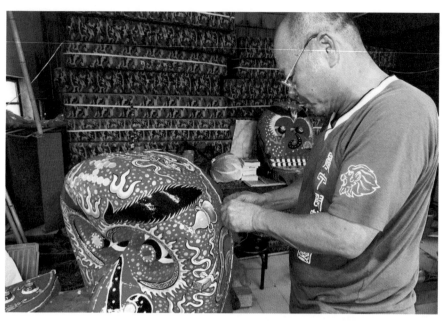

（謝仁德提供）

以桂竹片固定，用中國結珠寶線捆綁，最後加以粉彩，畫上圖案。扇子、葫蘆、如意等八寶圖案是一定要畫上的；至於古錢，寓意多財多富貴；文房四寶，祈求金榜題名，就斟酌使用的場合，加入圖案中，以祈福吉祥。

三十幾年來，學甲金獅陣的獅頭都是由謝仁德製作，而他也到學校及各文化活動中示範教學。

一　養母改變的一生

謝仁德，原姓羅，從養母謝賢為姓，養母是做草蓆的生意，在慈濟宮旁開店。她是學甲街坊無人不知、無人不曉的一號奇女子，能仗義解難、調度頭寸，又能當和事佬、大公親。謝仁德說：「養母的個性就像人家所說的『雞婆』，事實上，就是個古道熱腸的人。」所以，鄉里街坊

的人對她信任有加，別人調不到的頭寸，她拿得來，別人說不動的事件，她推得動轉關。

謝賢終生未嫁，收養一子一女。謝仁德與謝賢的母子情，說來很奇妙，謝仁德的原生父母有八個孩子，經濟狀況不好，他小時候上、下學時常經過草蓆店，謝賢看他長相清秀，就叫他「緣投仔」，對他很關愛，後來謝賢有意收養謝仁德，就請他到家裡作客。八歲的謝仁德詢問生父意見，生父為家貧所苦，只對他說：「隨意啦！」他就到謝賢家去了。

那天謝賢買了一件全新的太子龍卡其制服給他，而且灶上的雞蛋糕任憑謝仁德吃到飽，從來沒有這樣優渥的境遇，讓謝仁德簡直像到了仙境，於是就住了下來。謝仁德回憶起那天夜晚，四哥、五哥在門外用石頭丟他，叫他回家，他也不回去，所以，謝仁德就這樣跟著養母謝賢了。來到謝家，轉變了謝仁德的一生。過繼後，

謝仁德養母與祖厝。（謝仁德提供）

在養母做生意的草蓆店接觸的人面廣，謝仁德也開始學做生意，國小就騎腳踏車載養母到學甲寮、山寮、瓦寮等地買藺草，也學習各種度量衡，生活因而有了大開大闊的視野。未滿十二歲，謝仁德就知道如何辨識藺草的好壞，尺寸也懂得精算，甚至，十歲就幫養母收會錢與計算利息了。

他還記得烏腳病名醫王金河的太太，當時就是坐著三輪車，來謝賢的店面買藺草，讓烏腳病

醫院的病患做手工藝。王金河的妻子用謝賢店內

的藺草，加上花樣和染色，去編織草蓆，銷路很

好，為烏腳病病患爭取很大的經濟機會。當時，

學甲街上曬藺草，滿街都是，放學回來之後，謝

仁德的工作就是收藺草、分貨寄送、盤點，無一

不能，因此也養成謝仁德精通世事以及做生意的

好腦袋。

謝賢一生，多次仗義幫助他人，借錢給人，

但時常被坑，所以，晚年時她看破世情，是一位

了悟很深的女子。

一 打斷手骨顛倒勇

謝仁德國中畢業後，到高雄學做五金，處理

拆船的重五金及工程五金，後來回到學甲幫忙店

內生意，就再也沒有離開故鄉了。他住在慈濟宮

旁，從矮房，到樓房，從一片「謝」姓天下，看

到諸「謝」遷易，看盡半世紀的人事變遷，他說

出來的故事，就是學甲鄉鎮史。

以前慈濟宮兩旁都是姓謝的宗親，當時「入

來涼冰菓室」，是很多學甲人都知道的相親寶

地，許多少年少女都是在此「對看」（相親），

完成婚事的。現今的社會變遷，原先圍繞廟宇的

謝姓家族販地離鄉者眾，謝姓幾乎已經剩沒幾

戶，入來涼冰菓室早就歇業，謝仁德在廟邊的虱

目魚餐飲店，倒像是大海中堅持獨航的一舟了。

一九七六年左右，受到塑膠草蓆的影響，謝

仁德就收了草蓆店，轉型做蔥、蒜的進出口生

意，當兵前，他也已經做了許多年的蔥蒜買賣

了。後來，乳牛寮最後一批蔥蒜三十幾萬斤全毀

於水患，只好把蔥全送去炸酥了，蔥蒜的生意，

也畫上句點。

三十二歲，謝仁德博得爐主後，才開始管理

金獅陣。金獅陣原在謝金村村長家二樓，原名是「謝氏獅團」，後來才改成「謝姓獅團」，村長家被慈濟宮買走，之後同樣是謝家第七房謝青森的兒子謝隆明接手獅陣。一九八五年，謝隆明因為開鐵工廠起日會，倒閉，樓房被拍賣，獅頭就搬到謝仁德的祖厝旁至今，八個香科了，三十二年了。

謝仁德談起這些往事，其實還是有牢騷，他也是那年學甲日會（每日起會的老鼠會）大倒會時的受害者，人心哪！為了這一次的栽跟頭，謝仁德將畢生賺來的盈餘，樓啊、地啊，全部都賣了。養母很慈愛地說，祖厝也可以賣了，把債還掉，另起江山。但謝仁德認為這塊祖厝是最後依據之地，退無可退，他不願如此，所以咬著牙根，誓言憑自己的能耐，在六年內還清債務。

事實證明，人在做，天在助，不到六年，他就還清所有債務了。跌倒很痛，但是，打斷手骨

早年祖厝外的熱鬧情景。（謝仁德提供）

顛倒勇，經歷這一次大事件，謝仁德悟透了很多世事，他說：「用五年的風光，賺了無數樓房、地產，轉眼間，煙消霧散，然後，用五年的時間還債給他人，沒有得，也沒有失。」他很感慨也很瀟灑的說：「老天都算好的！人啊，不要甲勢（假裝厲害）！」

從此，謝仁德他不再戴手錶，不想時間，不問時間了。

■ 誰是下一個「老大」呢？

由於社會變遷，社會倫理結構鬆動，現在當獅團「老大」不再是一件好差事，謝仁德是因宗族的情感，才年年相挺獅陣，勞心勞力。以前獅陣都是謝姓家族的子弟，在年輕人往外地求學、就業後，遇到香科，為湊足獅陣人數，只好廣徵人手，後來組團大約維持五成五謝姓、四成五外姓，但最近兩、三科香陣，謝姓子弟連五成也不足了。以前當「老大」，差遣、派事、管理都容易溝通，現在卻非如此，當獅陣不是以家族的宗親感情來相挺時，原來的「神明事」，便變成「社會事」了。

金獅陣入場，要帶三十六人，獅頭獅尾十人、鑼三人、鼓三人、鈸二人……，總團員要有六十人，演練、餐飲、行頭穿戴、陣頭儀式等等，都要費用，每次組團是以二百萬元起跳的，所以，當「老大」是籌人籌錢，也愁人愁錢。對謝仁德來說，最費心思的是，年紀漸長，即使全團對他望其項背，但是，他仍然希望可以培養下一位「老大」接班人。帶人不易，年輕一輩，難以降伏其心，也是陣頭的隱憂。

目前獅團也與學甲國中合作，希望將地方特色的藝術傳入校園，與年輕人接軌。學甲國中宋

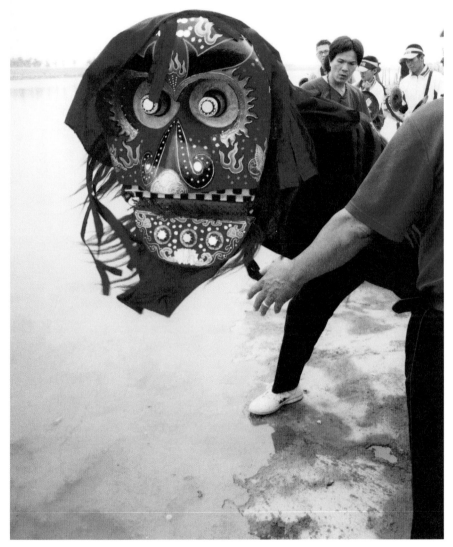

（謝仁德提供）

江金獅陣成立於二〇〇四年，歷任校長肯定支持，在二〇一二年臺南市傳藝比賽中得到傳統藝陣國中組優等，二〇一五年獲邀南瀛藝術季演出，博得眾人喝采。

▌ 大水浩劫後的照片

好幾度在學甲成功路謝仁德的虱目魚餐飲店前面紅色圓桌坐下來，都是為了從老舊、散亂的照片及文物中，翻找可能使用的線索。

八八水災，是學甲、七股地區的浩劫，許多藝陣文物毀於一旦，尤其是學甲謝姓獅團，以及竹橋牛犁歌陣，再加上許多參訪、研究的人員造訪這些陣頭，索照片、拿文物，憨直的村民覺得分享的喜悅勝過獨自擁有，何況成為研究或展示，是莫大榮光，無不傾囊以出。但照片出去了，

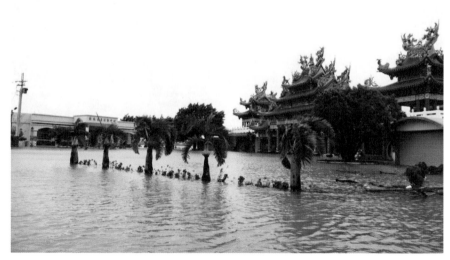

八八風災淹水，很多重要資料損壞。（樹仔腳玉敕寶安宮代天府提供）

不會回頭，文物展示了，幾時曾見？謝仁德拿著手中一個小獅頭，說：「我只剩這個寶貝了，沒有可以給妳拍照的，真拍謝！」我笑了笑，說：「沒關係，我來晚了。」謝仁德是一位很開朗的人，他說：「我有空了，還可以再做獅頭給妳拍照啦！」

我見他轉身走入餐飲店，一手端著虱目魚湯，一手拿著肉臊飯加小菜，送給久候的顧客。忙碌的身影中，他臉上是自在愉悅的笑容，但是，他，這麼忙碌，怎會有空做獅頭呢？因此，在神案前，那個唯一剩下的小小獅頭，讓我覺得彌足珍貴了。

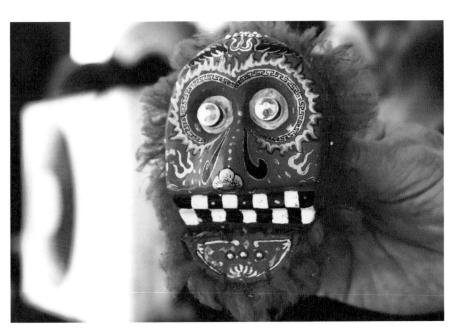

採訪時所見的小獅頭。

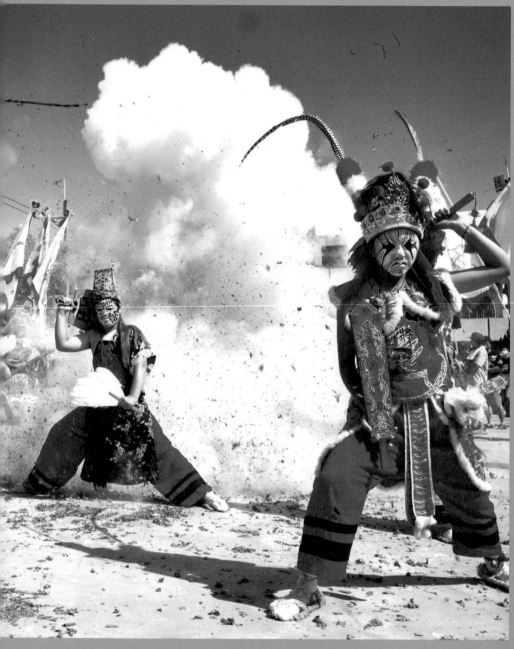

（洪國展提供）

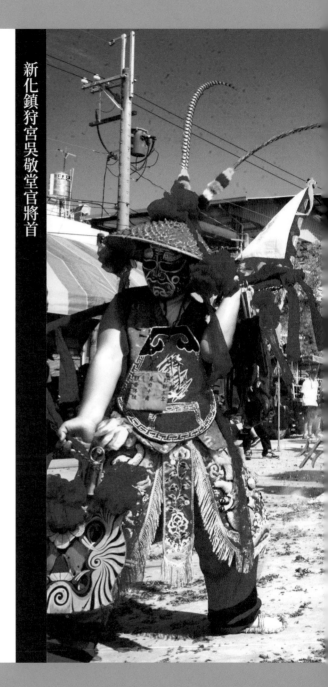

神威踏步，真是有譜——王延守

從事沖床的黑手工作，將精神與金錢投注於官將首與家將的傳承，

並且，以嚴謹的紀律教導家將的成員，王延守只是想證明：

喜愛家將與官將團的孩子，不會變壞！

二○○六年官將首第三名、二○○七年八家將第三名、

二○○八年八家將第一名、二○○九年官將首第二名、

二○一○年創意官將首第一名，這些榮耀，給了證明的答案。

官將首，是家將的首領，官將首的成員以增、損兩將軍為主要人物，若遇善人，增將軍則增其壽考；若遇惡人，則由損將軍減其年壽。官將首為佛門護法，是陽剛之神，頭綁高錢，兩鬢長毛，獠牙張目，舉步陽剛。官將起步，臉譜神威不可一世，歲歲年年，庇蔭民間。

■ 豬寮內誕生的孩子

王延守，寡言沉靜，他有一個滿月般的臉型，那一對眼睛，讓我想起小說中形容武將英雄的長相：「身長九尺，髯長二尺；面如重棗，唇若塗脂；丹鳳眼，臥蠶眉，相貌堂堂，威風凜凜。」

六十年次的他，還走在成就自我的路上，英雄尚在歷練，但是，他那雙深深勾勒的鳳眼，讓人覺得他必然會踏出不一樣的人生步伐。

王延守說：「我是出生在豬寮裡的孩子。」

父親來自北寮山上，山路要走很深、很遠，能看見額圮無人居住的老厝。父親、母親暫棲外祖母位在那拔國小附近的草寮，一家人擠在小小空間，那是養豬舍廢棄改良後的住所。王家世代務

農，王延守誕生後，家業從零開始，正往安穩、小康的家庭邁進。王延守說：「我的父母和我，都是務實的賺食人，身體健康，有氣力可以工作，家中大小平安，就是神明保佑。」信仰，是王延守一路走來至今，很重要的力量！

王延守讀那拔國小時，看到廟會的八家將，風采神威，盡是迷人！他小小的年紀，那一個個氣勢威嚇懾人的家將，卻讓他的眼神因而晶瑩閃亮。讀新化國中時，同班同學的舅舅蔡龍山有個玉龍堂，也帶家將團，玉龍堂的阿吉師傅教他跳八爺，因此玉龍堂成為他流連忘返之處。

國中三年級，王延守第一次出軍，在南鯤鯓五府千歲的廟會，扮八爺。第一次出場，在眾目睽睽之下，他踏出緊張又興奮的步伐，每一步，都有著擺盪不已的情緒，很擔心會出錯，但又覺得很威風。我問他：「印象深刻的第一次，給自己如何的評價呢？」他說：「六十分，不錯的起步！」

吳敬堂官將首、鎮狩宮八家將創辦人王延守。

家將的出軍，要先練基本的七星步、八卦步，阿吉師傅傾囊教授。蔡龍山是畫面師，也能下場跳家將，更重要的是，後來王延守組團的庶務、傢俬、器具處理等等常識，都是蔡龍山啟蒙。國中、高中到當兵之前，他在玉龍堂陸陸續續有出軍的機會，永康玉龍堂一直是他的本家，只可惜現今玉龍堂的家將館已瀕臨失傳。

以「敬」為名，尊「吳」為號

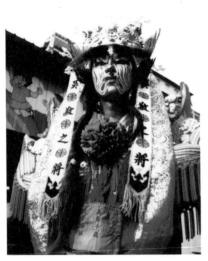

十八歲南英商工畢業後，就服兵役，二十一歲退役，王延守返鄉，與一群相識的朋友一起創團。創團時，正逢那拔林清水宮清水祖師聖誕，依例舉行盛大酬神慶典，有香科，王延守遂首次出軍。幾次以後，才在二〇〇一年正式以鎮狩宮家將團為名，組成將團。鎮狩宮，是擲筊問卦後，

吳敬堂官將首。（王延守提供）

並於二〇〇五年成立吳敬堂官將首團。王延守的官將首師承廣敬堂，遂以「敬」字為名，廣敬堂主祀廣澤尊王，所以名號「廣敬」，王延守主祀吳府千歲，因此叫「吳敬堂官將首」，團員大多是那拔地區的年輕人，他們平日各有職業，只有在閒暇時或夜晚團練，假日及工作之餘才出團。

吳府千歲所給的名字。

後來他又到臺北艋舺廣敬堂，拜師學習官將首，

堅持不會學壞的榜樣

說起王延守鎮狩宮主祀的吳府千歲，也是他與神明冥冥中的因緣。小時候，他時常出入的玉龍堂，老闆的正職是做車床事業，王延守當兵退伍後，到蔡龍山的車床工廠上班，老闆主祀吳府千歲，王延守每天上班時，總會誠心一炷香禮拜神明，時日既久，他也很想要有自己的神明，於是就到南鯤鯓討香火。等了一段時日，終於神明允許，分得王爺金身後，他也不敢帶回家供養。

因為自小不由自主地往家將團跑，出軍時，都是以打鼓、學樂器為藉口，瞞著父母親矇混過去，直到有一次，父親尾隨在他身後，才發現他在跳家將。

王延守回憶當時遇到這種窘境，他一時也跳不下去了，只能跟父親說：「我絕對不會學壞、做壞囝仔。」在他苦苦哀求與保證下，父親才不

再堅持。因此，王延守心中有一份志氣，他想證明：不是每一個喜歡官將首與家將的都是壞孩子，心中有神明的孩子，不會做壞事。

後來，他把神明金身放到新化龍慶宮大廟，時常去拜他的神明，這神秘的舉動引起父親的好奇，又尾隨看他出門後的去處，才發現王延守往廟裡去，正在拜自己請來的神明。父親問他：

「那尊，是誰的神明？」王延守說：「我的！」

父親看了一眼，悠悠地說：「是你的神明，就帶回家拜吧！」這麼大的波折，終於讓神明得以入門，可見吳府千歲與他有緣。

王延守娶某那天，也是迎接神明回家的日子。吳府千歲入門後，福至心靈，闔家平安。王延守說，從事車床工作的他，在工作現場時常受傷，吳府千歲有保佑，他的工作就此順遂。有一次，做鷹架工作的父親，突然感覺有人推他一把，從鷹架跳離，在他雙腳離開鷹架的當下，整幢鷹架瞬間

倒下，冥冥之中，如有神庇，所以，王延守說：「我心信神，神靈便在，那不是科學或不科學的事，經驗法則讓我覺得神明確實在保佑著我。每天工作，不生病，家人不用擔驚受怕，我就覺得那是神明保佑我，所以，我的日子過得很有正向能量！」

官將首與家將團

鎮狩宮家將團剛成立時，學的是臺南將團的走步，與嘉義系統不一樣。臺南是沿襲西來庵的系統，是比較斯文的步伐，規矩也依循傳統，亦步亦趨，不可更易。後來他改學習「振」字派的家將團，步伐比較虎步威風，這種走步受到年輕一輩的喜愛；組團之後，王延守也將自己研究多年的官將文化，融入過去師承的架構中，所以，

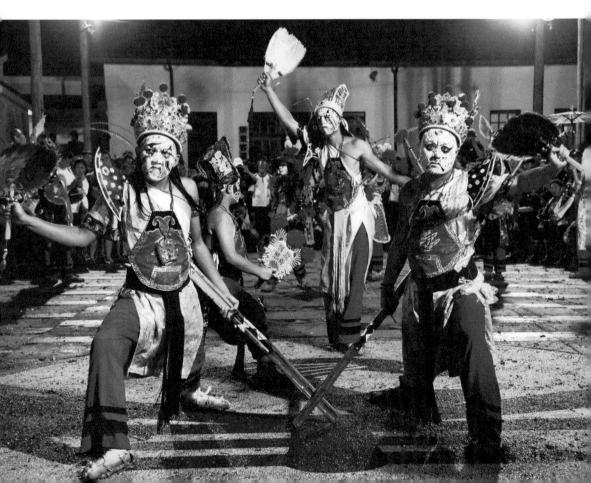

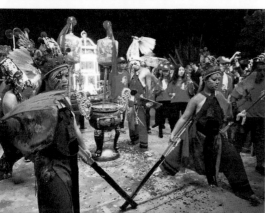

吳敬堂官將首（或是鎮狩宮家將團）顯得特別具有活力與看頭，這便是有所師承古典，但自成一派創新風格而來的。

談到官將首與家將，很多人會混淆不清，其實官將首，是家將的首領，早期盛行於新莊、大稻埕等地，目前公認官將首的發源地是新北市新莊地藏庵，日治時期就已經有官將首遶境的藝陣，俗稱八將頭，或八將首。官將首的成員以增、損兩將軍為主要人物，二位將軍奉旨庇蔭民間，若遇善人，增將軍則增其壽考；若遇惡人，

2 | 1.（黃文博提供）
3 | 2-3.（王延守提供）
4 | 1 | 4. 女子八家將。（王延守提供）

135　神威踏步，真是有譜——王延守

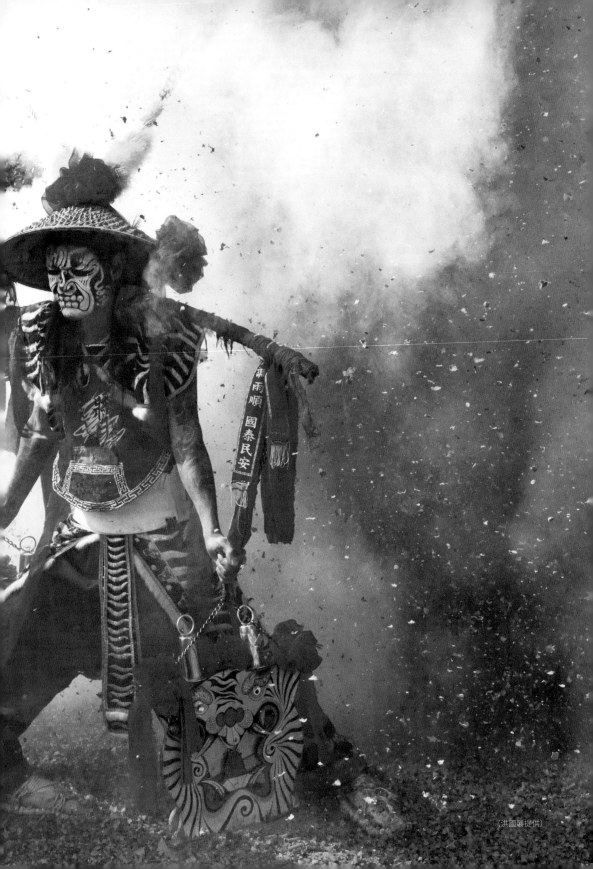

（洪國展提供）

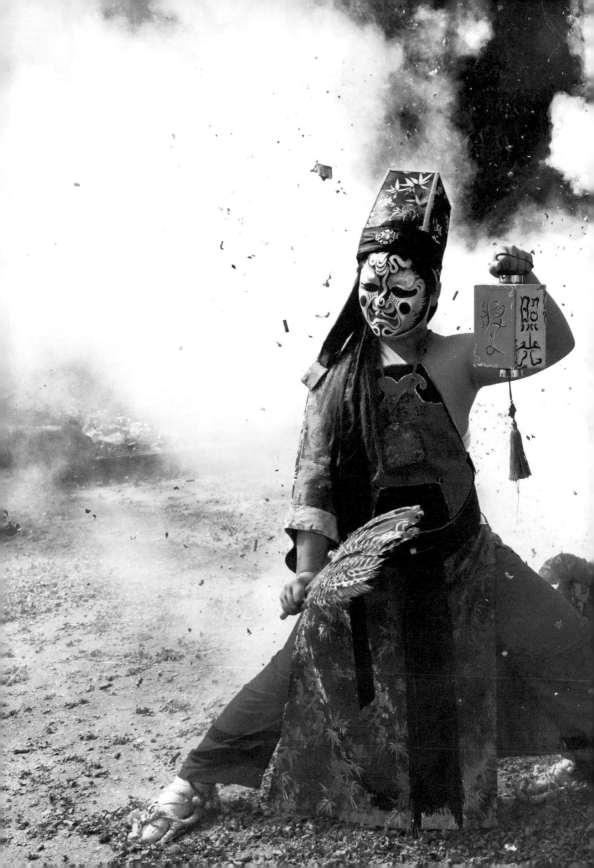

則由損將軍減其年壽。增將軍的臉譜為紅色，手持虎牌、火籤或手銬；損將軍為綠色臉譜，手持令旗及三叉槍。「官將首」每場演出分三、五、七、九人等，可依需要增加人數，通常以三人最普遍。

一般來說，官將首出軍的步伐是比較陽剛，吳敬堂官將首的點兵遣將陣式與一般不同，雙出、雙入、八卦的陣式變化別具特色，而且有虎爺將軍，臉繪黃色虎斑，身披戰甲，肩扛虎頭鍘，引路開道、斬魔除兇，氣勢威風都不可一世，是很具有看頭的陣仗！

官將首為佛門護法，是陽剛之神，頭綁高錢，兩鬢長毛，獠牙張目，舉步陽剛；家將是陰間鬼差，不做鬢毛、高錢、獠牙等裝飾，而且舉手投足較顯陰柔。

在傳統裡彩繪，真是有譜！

王延守強調，無論是家將、官將，出軍時，都是扮演神的角色，因此，他帶團除了嚴守團規之外，也遵守嚴謹的儀軌。

將團出軍時，要安館，由團長設香案向主神稟告當天行程，這時要將當日出軍所用的家將與官將衣物、法器、令牌、敬香、菸、檳榔、收涎

1. 《家將鑼壇科儀》。

2. 兵符畫法。

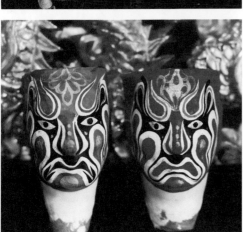

1. 文化局長與畫面師王懷德（右二）合照。（王延守提供）
2. 傳統紙型面具畫的官將首臉譜。

餅等等，陳列於案桌稟神告祭。接著唱誦「法仔鼓」，以家將鑼壇科儀奏請所扮諸神到位，團員須茹素，以示齋戒、淨口，再以香淨身，開面，然後著裝，正式出軍，為主神護駕，在廟會中出巡。

在這套儀軌中，最辛苦的流程是開面。家將開面，是以「粒」為單位，不是稱幾「個」，畫往生。開面在將團裡，是十分勞累的工作，一個

面師每畫一粒臉，需要三十分鐘到一小時的時間，全部的團員開面是漫長的過程，完成時都是半天以後了。原先在將團畫面的是創意家將王懷德，那拔里人，他擅長於道具的研發、創意繪畫，而且所畫臉譜個個精彩，可惜，王懷德已經

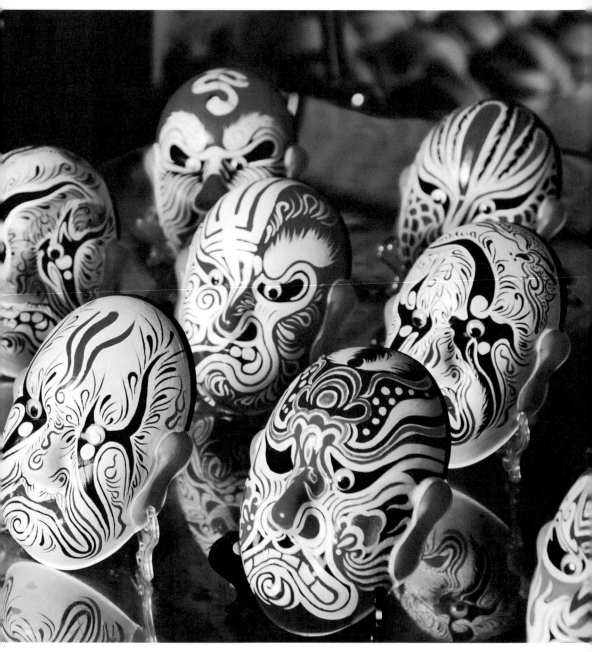

家將團平日練習的畫面面具，細膩精緻且富有創意。

團的臉畫下來，沒有熬夜，是無法辦到的，所以，很多畫面師常是積勞成疾，肝病而逝。王懷德就是如此。

目前家將團開面的技巧，由王昱力、董俊鴻、林政安接手。吳敬堂官將首的臉譜，也學嘉義系統「振」字派，臉譜比較細整，勾勒分明而多樣，線條變化大，色彩也較繽紛。王延守的兒子王昱力自小耳濡目染，目前也能創意勾勒家將臉譜，頗成一家風格，十分難得！

王昱力所畫的臉譜文創商品。

經營將團，無論是財力、物力、人力都是艱辛的，好幾度，王延守瀕臨放棄的階段，不知為何，要下決心放手時，就會有一個機會來敲門。

文化局、學校團體，或是一個得獎的肯定，冥冥中呼喚他，不要輕言放棄！由於王延守的堅持與努力，吳敬堂官將首連續在阿猴媽祖盃八家將、官將首全國大賽中得到肯定：二○○六年官將首第三名、二○○七年八家將第三名、二○○八年八家將第一名、二○○九年官將首第二名、二○一○年創意官將首第一名，二○一○年獲頒臺南縣定傳統藝術保存團體錦旗。

二○○九年，在屏東慈鳳宮舉行的官將首大賽，吳敬堂以「薪傳」為主題，演出官將首兩代的傳承，拿下亞軍，這份殊榮與理念，獲得當時那拔國小康麗娟校長和家長會的支持，成立了臺

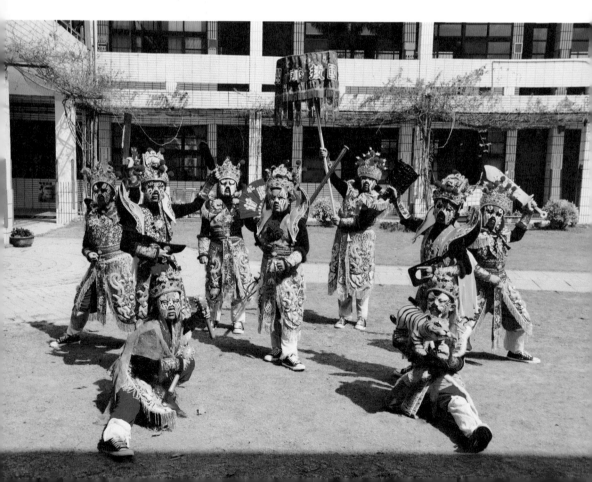

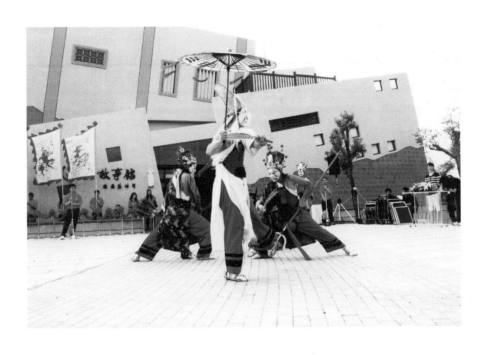

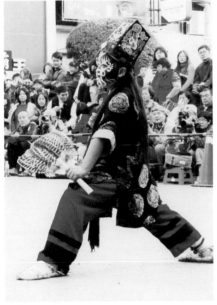

灣第一個校園的家將團，王延守終於可以將自己所愛的家將文化，帶入母校，以薪傳的使命教育小學生，並且以家將文化的好聲名得到家長、社會的認同。

那是王延守多年來的心願，他一心想洗刷家將被污名化的困窘，現今也有了一個里程碑。王延守回憶說：「踏進那拔國小那天，我幾乎有一股

1. 那拔國小藝陣社。（黃文博提供）
2. 受市政府邀請表演家將文化。（王延守提供）
3. 家將的傳承，在王延守的努力下踏出穩健的步伐。（王延守提供）

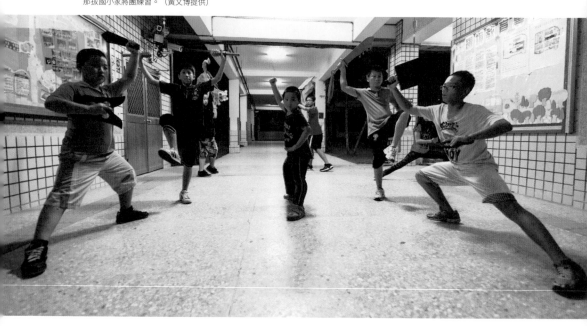

想哭的感動與感觸！」在王延守的指導下，那拔
國小成立「鎮狩宮吳敬堂藝陣社」，於二○一三
年獲邀前往日本石川縣，參與日本全國傳統藝能
大會，博得國際藝術交流的喝采與肯定。

王延守與妻子小郁守在鄉間，白日做模具沖
床工作，下午或晚上，到學校教小學生家將文
化，賺得菲薄工資，拿來補貼出團的團服、道
具、車馬費。人家結婚後，是快樂地去度蜜月，
但是，王延守說：「結婚第二天，就拉著剛過門
的老婆，出陣頭！」這一攜手，十幾年了，老婆
生老大、老二的那天，王延守都在出團，小郁也
因為感動王延守為家將文化的付出，所以，現今
總理一切將團的文書工作以及出團事宜，夫妻倆
就是一心一意要把家將文化傳承下去。

少年哪吒的點將譜

在成長的過程中，王延守走了一條黃樹林裡分岔的不同道路，沿途風景十分陌生而孤單，處處都是崎嶇。從國中畫上臉譜，扮起家將，踏出步伐，用家將的圖騰去築夢時，無論親朋、長輩或是社會輿論，都以不解的眼神，審視他的臉譜，並且否定家將文化的體質。他，一身背負傢俬，走了很長一段路，只是為了證明：「我不會學壞，而且，踏入官將首或家將團的孩子，也不會變壞。」

當他用自己的成績證明一切，他反倒是寡言了。他只是說：「每個年輕的生命，都會有迷惘，他們渴望在同儕之間受到重視。」所以，看自己、看他帶過的將團的年輕人，他覺得孩子學壞，常是受同儕影響誤入歧途，而不是故意學壞，或本質壞胚。從小在家將團中，被誤解、被

王延守與女兒。（王延守提供）

歧視，王延守很理解那種心情，如果可以提供一個機會，透過將團演出，讓他們被重視、被渴望，而且也開心投入，相信這是健康、正向的傳承。

更何況，家將文化是臺灣獨特的藝術，廟宇信仰與本土的藝術是吸引外國人驚豔連連的瑰寶，我們能任其亡失嗎？

在雞舍旁守護的神器

吳敬堂官將首除了在表演方式加入創意，突破傳統廟會形式之外，對於臉譜、道具的製作，也因應時空，注入新生命的想像，特別具有文創與時興的亮點。而為了讓我一睹陣頭珍貴文物，王延守夫妻特別帶我到收藏的倉庫走了一趟。

車遠離新化市區，轉入蜿蜒的鄉村小徑，然後，更向無人的荒野駛去，眼前一間養豬舍，與

養雞舍。王延守的妻子小郁告訴我：「老師，到了！」四周充滿雞嘴敲叩食槽的喙喙聲，瓜棚架下，野放的鴨群，正在以閱兵的隊伍，覓食濘泥裡的蟲類……。為了撫平我難以置信的臉色，她微笑地說：「是的，這是婆婆的養雞舍，也是我們的寶地。」

走入簡陋的屋寮，被收拾得乾乾淨淨的將爺鬢角，掛在衣架上排隊，小小的冷氣房，是收藏出香科的王爺衣衫和道具的空間。為了防止螞蟻、蚊蟲沾污神器，最容易招惹灰塵的帽飾、鑼鈸等，竟然是收藏在不插電的冷凍櫃裡！超傻眼！也超感動的。王延守夫妻，就是一心想保存文物，他們僅以有限財力，做大保存，那是誠心可貴、其行可感的人！

對於官將首的文化，他們的用心也是如此。帶一群孩子，給一個嚴格的管教規矩，讓他們在官將、家將的神威起步中，感受傳統信仰的美

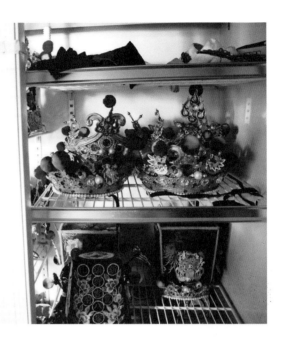

學，而且證明走在廟會的孩子不會變壞。

兩次受訪，王延守都提到「我是在豬寮出生的孩子」，《莊子》一書曾載：「所謂道，惡乎在？在螻蟻、在稊稗、在瓦甓。」如果，泥土能長出花蕊，如果在最底層的環境，還能不棄不穢，並且證明自我生命的可貴，這官將首舉步，便真是一切有譜，神威照人了！

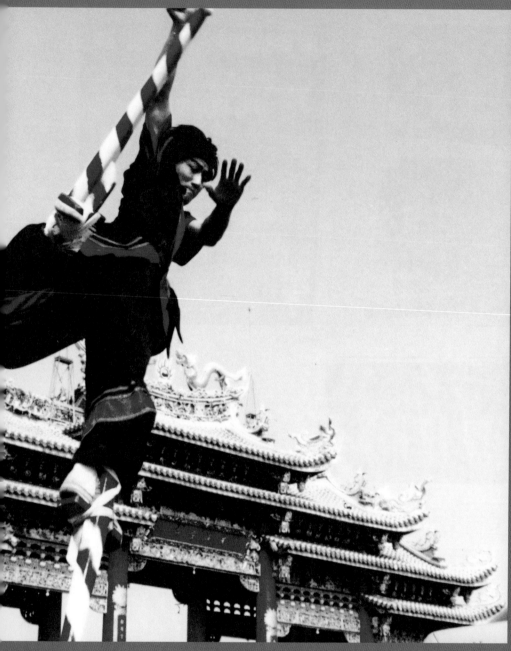

（史文展提供）

高處照眼的人生——史文展

史文展，高處照眼，鶴立雞群，用十團陣頭，寫一生精彩。

十團，拚的是男子漢的志氣，走過漫漫長路，在坎坷陰暗的長路盡頭，為自己點燈；

走遍臺灣，遠征歐陸、東瀛，用臺灣藝陣文化，享譽世界藝術舞台；

鬥牛活力恆在，高蹺武威永存。

泰山民俗技藝團是六甲人史泰山的心願，他以「全省第一大，十團紀錄」為職志，一九七五年成立鬥牛陣，一九七六年完成桃花過渡陣、採茶舞陣、山地舞陣，一九七七年組成素蘭小姐出嫁陣，史泰山寫下民俗技藝的事業版圖。史文展繼志述事，一九八六年成立牛犁歌陣、車鼓陣、七響陣，一九八七年成立老公老婆遊都市陣頭，一九九〇年組成內山姑娘出嫁、古裝高蹺陣，十個團完成父親心願，也寫下泰山民俗技藝團在臺灣藝陣團的傳奇。

（史文展提供）

■ 番王史泰山傳奇

採訪泰山民俗技藝團那天，來到臺南六甲郵局附近，問了路邊賣碗粿的店家，六甲區甲南里的巷弄何處去？店家看了一眼住址，然後說：

「喔～史文展喔，真有名啊，前面兩條巷子，轉過去，就找到了！」在六甲，要找到史文展，很容易，因為「泰山民俗技藝團」是當地的傳奇！

臺灣嘉南地區是廟會興盛之地，陣頭依廟會而生，因此，職業藝團也應運而起，泰山技藝團就是興起於廟會蓬勃發展的南部地區。史泰山是六甲人，原名史昭琴，世代務農，臺灣光復後，經濟蕭條，農村凋敝，生活困苦，許多人紛紛走往他鄉謀生，離農人口在大時代的動盪中，紛紛尋找翻身的契機，史泰山也是在這股潮流中，離鄉找機會。

二十五歲的他，原以雜耍特技販賣草藥為生，十幾年裡，走遍臺灣各地，跑江湖、棲碼頭，年復一年，草藥的生意到了盡頭，雜耍的戲，也冷了。當生活一籌莫展時，史泰山只好入山砍柴，也幫機關學校修剪花木為生。幾年後，在偶然的機會裡，遇到賣雜貨的陳永源，兩人有共同的默契與愛好，便一起設計採茶舞、山地舞，從此開啟了泰山民俗技藝團的歷史。六甲地區口耳傳說的神奇人物——番王史泰山團長，是史文展的父親。

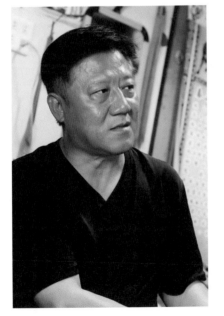

史文展。

■ 停電的那一天

採訪史文展那天，是七月酷夏，他剛從西藏回來，電話裡以沙啞的聲音說：「我還在時差，但是沒關係，妳來就好！」我循著住址找到前門時，他竟站在側門大聲呼我：「這裡啦！從這裡進來比較省事！」轉身走去，他拉開側門，以一種恭喜中大獎的口吻對我說：「妳是幸運的！因

為今天停電！」我看著他滿臉輕鬆的微笑，卻一點也笑不出來，那就意味著：為了採訪，我必須流淌好幾個小時的汗水！史文展說：「沒關係啊，往好處想，天無絕人之路，今天妳、我都可以趁此機會好好修行了！」

那是，很漫長的一個上午，即使我猛揮扇子，握筆的手汗還是濕透了紙頁。史文展談起泰山民俗技藝團幾十年來的奮鬥史，那是一段十分感人的故事，情節像攀越峻谷、像冰冽涉溪、也像鳥語花開的野地花海，我聽著、聽著，竟忘卻汗流浹背的燠熱了。

「泰山民俗技藝團」是史泰山奠下基礎的，當年史泰山與朋友設計了採茶舞和山地舞，受到許多人的歡迎，之後陸續把「桃花過渡」的相褒戲碼帶到廟會中，利用到民家演出，賺取紅包。

從一九七〇年到一九七五年，史泰山跑廟會的日子裡，也正是臺灣經濟榮景即將來臨的時刻，廟會隨著經濟起飛大量盛行，市場的需求，激發了表演種類的多樣化，新奇陣頭贏得大眾喜愛，所以藝團越來越蓬勃，人手需求因此增多，六甲當地的老農民及少女，利用農閒時參與，他們就成為當時藝團的基本團員。有了團員，也有了演出名項，史泰山在一九七五年正式成立藝團，命名「史泰山民間藝術團」。

史泰山創團後，第一個陣頭就是由「桃花過渡」所改成的「鬥牛陣」，之後他又將「牽牛陣」添改、增加一些噱頭，成為第二個陣頭，然後再將「採茶舞」和「山地舞」改成「採茶舞陣」、「山地舞陣」，四個陣頭風風光光舞弄在熱鬧的廟會裡。

我翻閱幾張泛黃而精彩的陣頭照片，問史文展：「那照片中，威風凜凜的番王是誰呢？」

「我父親啊！」史文展說：「沒人比他更像番王了！氣勢十足！」

$\frac{1}{2}$ 1-2 史文展父親史泰山早期扮番王、撐渡伯。（史文展提供）

「那挑逗諧趣、又有兩撇翹鬍子的撐渡伯，是誰啊？」

「我父親啊！」他說。

在史文展心中，父親的形象，不僅是架勢十足的番王，也是為家庭孜孜矻矻勞累的堅實身影。當年陣頭雖然風光，收入卻仍然不足以餬口，所以，為了陣頭的永續運作以及維生，史泰山仍然兼做木柴生意。

■ 父親倒下的時候

創業維艱的歲月裡，史泰山一人要分飾好幾個角色，時常是剛演完番王，又換裝表演撐渡伯，撐渡伯演完，還要去發落採茶舞陣、山地舞陣等等舞曲的演出或後場音樂。即使是這般辛苦，史泰山仍然樂此不疲，他覺得民俗陣頭是民間的藝術，不可消失，因此，他又在一九七七年，到高雄旗山向日本學藝歸來的王岡度學習「素蘭小姐出嫁陣」，至此，史泰山民間藝術團就擁有五個陣頭了。

史文展說：「每個人的眼界，都是由生命的經歷養成的，父親因為成立藝團，南奔北走，看盡人事，也跑遍碼頭，漸漸對於民俗陣頭，有了一份責任感，他希望，此生可以成立十個陣頭，十全十美！」在那樣的時代，擁有五個專屬陣頭，應該是不得了的風光了，旗下陣頭時時應聘到各地演出，成為南北聞名、遠近皆知的藝團，讓史泰山在六甲成為名聲響亮的一號人物。

一九八四年，史文展即將從軍中退役，從小隨著父親砍柴、跑藝陣，看顧演出後場音樂的他，把開創與推廣藝陣的遠景，納入他的生涯規劃，與父親約定兩個月退伍後，回家幫忙藝陣的事業。農曆十月二十五日，史泰山帶領山地舞陣

到後甲南天府連續演出五天，表演結束後，載兩位少女團員回家更衣，準備隔日到永康大灣表演，沒想到，回程途中竟出了車禍，當機車撞上路樹的那一刻，史泰山的夢，瞬間，碎了！同時，史文展無憂的青春與未來的藍圖，也轟然轉變。

■ 十團，拚的是男子漢的志氣

父親與藝陣，是史文展的夢想與愛，從小隨著父親走遍各地，小小的他因此養成不同於他人的視野。臺灣是一個多元豐富的書冊，他在書冊上翻開一頁頁深邃美麗的人生之書，每到一個庄頭演出，他就多一次深度之旅，認識那些人、那些風景、那些事，走到哪裡，都是奇妙的世界。天涯有夢路為枕，史文展說，他很安享這樣的流浪，跑碼頭的日子一天天加深了他對於陣頭的

愛，也加深了他認同父親以陣頭為志業的心。

就在他摩拳擦掌，準備和父親一起攜手打拚的時候，車禍事故帶走了為父為師的史泰山，史文展的內心所感受的，不僅是喪親之痛，更是失去事業夥伴的悲傷！在退伍前的那兩個月，他幾乎陷入黑暗的低潮中。史文展說：「我無法形容這個打擊，我只能說是很深沉的無力感吧！」看他就快退伍了，父親還特別與他商量，要買一輛

史文展將父親留下的物件收藏在一個皮箱中。

車，讓他跟團當司機，載團員、載道具和音響，好好跟著藝團學習，沒想到，才約定好的第二天，父親便因意外而往生了。

史文展退伍，回到家鄉六甲，已經是父親去世後的兩個月，短短時間內，人事已非。當時，是陣頭走紅的時期，藝陣界競相挖角，許多合作的老班底為了生計，一個個被挖走，或者另立山頭，眼看史泰山的藝陣王國將成為過眼雲煙，史文展內心的焦灼、徬徨，無以言喻。

他回憶道：「父親是有愛的，從小看著他為了家人的溫飽，奔波勞碌；他也是有義的，為了藝陣，任勞任怨地挺這一份志業與傳承。這些努力，難道就這樣結束了嗎？父親對於藝陣是有一份熱愛的，所以，在國軍助割勞軍時，即使沒有酬勞，他也願意率團演出。他對藝陣所投注這份深情，難道要在此中斷？」史文展拿起父親的名片，名片上印著：「全省第一大，十團紀錄」。

高蹺陣早期南征北討，團員都習慣坐貨車移動。（史文展提供）

史泰山投入藝陣的夢想是完成「十大團」，那一張名片也喚起了史文展的鬥志，他決定接下父親的藝陣團並將它發揚光大。他說：「這是我唯一可以對父親表達孝心的方式。」除了完成父志的孝心之外，再創江山這份決心裡，也有史文展「再難，也要完成它！」的男子漢氣魄！

他把心願印在名片上，時時督促自己，而那一張名片也喚起了史文展的鬥志，他決定接下父親的藝陣團並將它發揚光大。他說：「這是我唯一可以對父親表達孝心的方式。」除了完成父志的孝心之外，再創江山這份決心裡，也有史文展「再難，也要完成它！」的男子漢氣魄！

■ 實踐十團的願望

在人脈已失、家無恆產，經濟拮据的狀況下，史文展踏出辛苦的第一步。由於他的努力，以及妻子方美珠的支持，史文展在二十三歲那年，就將父親過去組成的五個藝陣團，安安穩穩回春了。史文展十三歲離家就業，十七歲結婚，當時方美珠才十六歲，嫁入史家之後，她也投入藝陣

的演練與出陣，由於她的付出，才能在重建藝陣之路，讓史文展得到莫大助力。

之後，史文展又成立了牛犁歌陣和車鼓陣，六甲史文展的名號也漸漸為人所知，當一九九〇年成立古裝高蹺陣時，十團的目標終於完成。高蹺團的成立，有著史文展的辛酸史。在許多廟會中，他看到有人踩高蹺，就好奇地綁起腳來試看看，走著、走著，好像也能上手，翻著、翻著，也翻出一點心得，之後，就興起成立高蹺團的念頭。一九八九年冬天，他帶著幾名年輕團員，到高雄左營新庄仔明樂社，向謝財旺學習踩高蹺的技巧，整整一個冬天，也不知摔了多少次，終於學成，後來他更設計許多高難度的翻躍、滾身、單腳踩蹺，完成精彩的橋段。當他的高蹺團站起來的時候，父親的心願，終於完成了！十個陣頭成立了，史文展也以父親之名，將藝陣團命名為「泰山民俗技藝團」。

從二十三歲到二十八歲，幾年時光，當許多人還在舒適圈浪漫著青春無憂的舞曲時，史文展已經走過漫漫長路，而且在坎坷陰暗的長路盡頭，為自己點燈。如今，已經年過五十知命之年的他，回想這一段日子，嘆了很長的一口氣說：

「辛酸與奮鬥的艱辛，不足為外人道啊！不過，這段路即使遙遠，十個陣頭的完成，是我一生對自己、也是對父親最好的交代了。」

團長史文展高蹺示範演出。（史文展提供）

■ 永遠的夯牛阿伯

　　泰山民俗技藝團的十個團，都是踩著夢想、願望、愛與淚水的腳步，艱辛完成的。一九七五年成立鬥牛陣，一九七六年完成桃花過渡陣、採茶舞陣、山地舞陣，一九七七年組成素蘭小姐出嫁陣，這五個團是在一九七五年到一九八四年之間，史泰山寫下的事業版圖。一九八五年史文展接手藝團後，在一九八六年成立牛犁歌陣、車鼓陣、七響陣，一九八七年成立老公老婆遊都市陣頭，一九九〇年組成內山姑娘出嫁（著中式服裝，與穿日式服裝的素蘭小姐出嫁陣是同一種演出）、古裝高蹺陣，「十」這個數字，在史文展的心中，不僅是十全十美的期許，更是他在力拚苦撐的歲月裡，像北極星一樣，是指路的方向。

　　在十團陣頭中，史文展最著力發展的是鬥牛陣與高蹺陣，鬥牛陣是創團的陣頭，對他來說，

高蹺龍陣。（史文展提供）

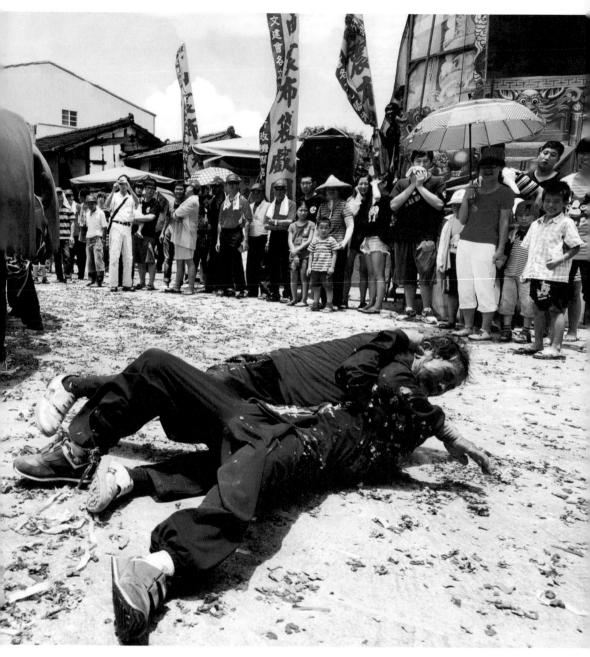

農村鬥牛陣。（史文展提供）

本就有飲水思源的情感。鬥牛陣，原稱牽牛陣，是以竹篾編織的兩頭牛，牽牛遠境，並表演跳平安，後來再加以修改成為鬥牛陣。史文展接棒後，為增加可看性，加入鞭牛及牧牛者互相打鬥的武場面，顯得更熱鬧非凡。農村的社會，牽牛吃草、為爭吃草而爭吵打架，充滿莊稼人家的生活趣味，而且這種演出在廟會中，能體現農村社會勞動及生活型態，充滿活潑的生命力，特別能引起共鳴。

對於史文展來說，鬥牛陣也隱含一份對於村內長輩的懷念。

一九八八年農曆十一月十四日，藝團應聘演出，那天共出兩團，史文展督團到外縣市，另一團鬥牛陣在高雄橋頭鄉帝仙宮表演，演出當場夯牛的謝水木，身體不適，仍然賣力出陣，兩牛相鬥，牧牛人相執鬥罵正精彩時，現場觀眾看到一隻牛身慢慢傾倒下來，驚覺不對勁，等到眾人急忙掀開布牛的道具，才發現他已經腦溢血，在

1	
3	2

1.農村鬥牛陣。（史文展提供）
2.臺南縣縣定傳統藝術的肯定。
3.武將高蹺團。（史文展提供）

「牛肚內」往生了。那一年水木伯才五十八歲。

水木伯的猝逝，讓史文展想起父親也是為了藝陣而發生意外，那年父親也才五十一歲，這兩位沒沒無名的長輩，人生最後一個句點，仍然是寫在藝陣的路上，雖不是為藝陣而生，卻是為藝陣而亡。史文展在辦完水木伯的後事後，沉痛地在牛身上寫下「農村鬥牛陣」五個字，用無語的文字，鐫刻懷念兩位為藝陣而死去的長輩。

站在高處亮眼的世界

如果說，史泰山掌團的一九七五年到一九八四年，是泰山民俗技藝團的前身；一九八五年到一九九〇年，就是史文展繼志述事，為完成父親理想而奮鬥的第二階段；一九九〇年之後，進入藝團的第三階段，史文展讓十個陣頭走出自己的路，既保存本土的傳統藝術，又能走向國際藝術舞台。

史文展在傳統素材中創新，為藝陣找尋創意的新亮點，高蹺陣因涉及高難度技巧，在所有陣頭中，是屬於技術性比較高的，也因此，每次出團，最有看頭！他的高蹺團成立時，雖然演出的是傳統高蹺團的招牌戲「關公保二嫂」，但是史文展在演出內容上加以改良，增加陣頭的豐富性。後來他也設計「李羅車鬧東海」、「包青天」、「武將高蹺團」等等新劇碼，讓人耳目一

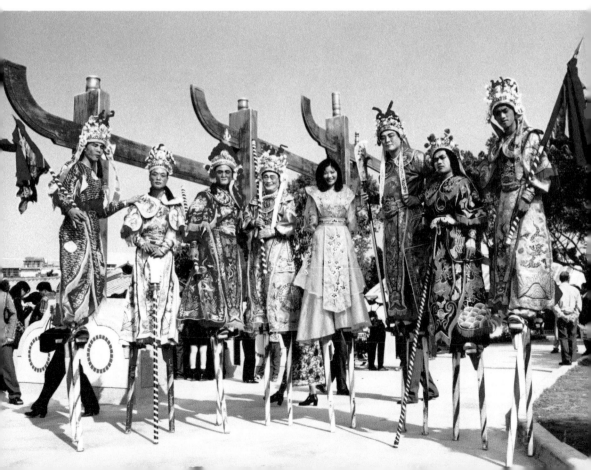

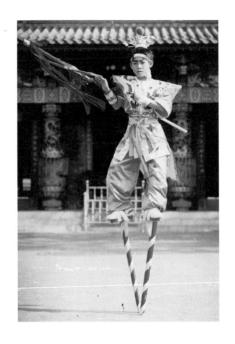

新。八位武將一隊排開，衣衫閃耀、氣勢非凡，而且高人一等，表現出古代武將的威武氣勢，這就是泰山民俗技藝團的招牌！

他也以高蹺陣參與時興流行活動，比如：綠巨人做公益、聖誕老公公踩高蹺，這些都有古典新意，增加新鮮賣點。史文展一家四口，好像是天生踩高蹺的高手，他的兒子史佳正九歲就能踩高蹺，出陣演出，翻躍自如。史文展曾經踩著高

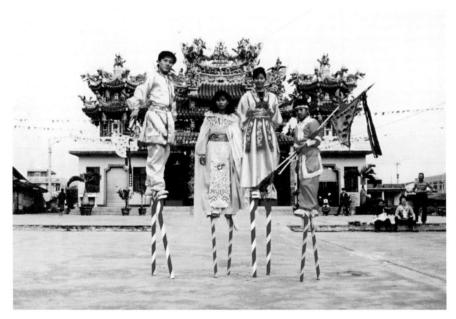

1.史文展兒子從小就擅長踩高蹺。（史文展提供）
2.高蹺全家福。（史文展提供）
3.創意高蹺演出──聖誕老人。（史文展提供）
4.史文展曾經踩高蹺登山，引起路人好奇觀望。（史文展提供）

蹺爬合歡山，讓用雙腳爬得氣喘吁吁的登山客驚聲嘆絕！他的高蹺也走到太魯閣，全家四口踩著高蹺合照，真是居高臨下，鶴立雞群了！史文展看著那一張張的照片，說：「鬥牛陣是最具有地方色彩的陣頭，高蹺陣是技巧難度最高，也是最值得帶向國際藝術舞台的藝陣團。」

■ 萬里長征心無畏

二○○一年到二○○三年間，史文展帶領泰山民俗技藝團萬里長征，遠至法國、葡萄牙、西班牙、紐約等地，參與國際藝術節的活動，他以本土傳統藝陣的藝術，在國際舞台上打出許多漂亮的戰績。二○○四年，榮獲文建會推薦，代表臺灣到日本大阪參加御堂筋大遊行，他帶了兩種不同古裝造型和王朝馬漢造型的高蹺團，踩高蹺走完三點六公里的遊行路線，腳力高超，讓日人驚嘆不已，簡直神乎其技！

這些亮眼的文化外交，是史文展過人的勇氣與辛苦，才得以完成的。當時，他心想，讓陣頭藝術站上國際舞台是很好的事，所以爽快答應邀約，就一個「好！」字便出發了。溝通過程中，才知邀請方的法國，只有落地招待，其餘一切旅費要自籌，史文展用盡洪荒氣力，寫企劃書，找

補助單位，總共要五十幾萬的費用，只籌到二十幾萬，在這樣的情況下，他還是來去大陸兩趟製作衣服、道具，然後帶著團員勇敢前行。

史文展回憶二〇〇一年第一次帶團出國演出，從臺灣到香港啟德機場，再轉英國，然後到巴黎，沒有隨行領隊，他帶著大隊人馬，如何辦理轉機？登機口在哪裡？一概不知！看不懂英文，

更不會法文，手捏著機票，只能比手畫腳，問路揣摩。在倫敦希斯洛機場，下飛機，搭乘接駁巴士到地下二層樓，迷迷糊糊找路，當他們找到登機口時，開往法國巴黎的飛機，只剩十分鐘就要起飛了！到了戴高樂機場，又是一個大難關，拿著機票穿梭在偌大的機場，遙遙的機場電扶梯走了十多分鐘，終於提領大批行李、道具，然後出

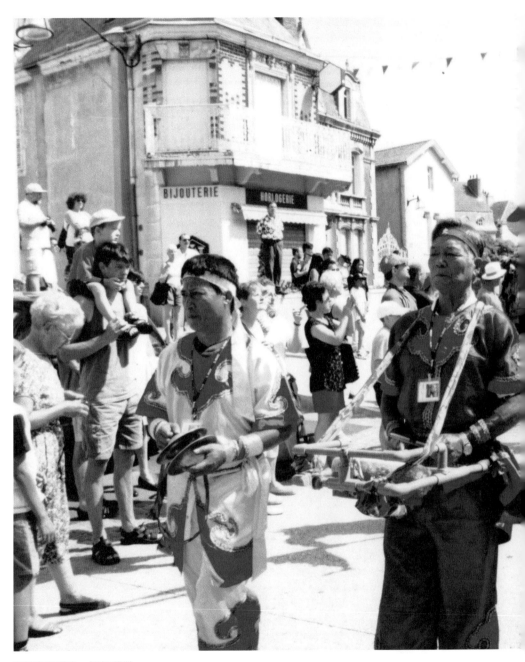

高蹺陣於法國演出。（史文展提供）

萬里長征，無所畏懼，高蹺陣於國際舞台跳出了新高度（於葡萄牙里耶那大教堂）。（史文展提供）

關，找到公文上註明有當地接待人員在那裡等候的二十三號出口。

像這樣母鴨帶小鴨似的，帶著團員出入境的故事，也在葡萄牙、西班牙、紐約等地一再重演。史文展說：「當時只是一身傻氣，吃了熊心豹子膽，說走就走，現在想起來，才知道怕。」

其實，帶團又是初次出國，確實考驗了史文展的膽識，他說：「我也不知自己是如何辦到的，只能說有『鬼』在帶路！是阿爸在天之靈，帶我勇闖千關的！」

史文展的民俗技藝團指導過優劇團、國軍民俗遊藝種子教官培訓班、臺南三慈國小高蹺陣、

臺中明德家商傳統藝陣等，也曾獲頒臺灣省陣頭比賽甲等及優等獎，以及二〇〇一年、二〇〇二年兩度當選臺南縣傑出演藝團隊，一九九一年更在國家劇院演出鬥牛陣、一九九四年在全國民俗才藝活動演出、二〇〇一年到二〇〇三年在法國甘南國際藝術節、葡萄牙亞特明合國際藝術節與西班牙、紐約等地演出，驚豔國際藝術舞台。以勇敢的心，走出大步風景，無畏的剛強，讓他撐得一片藍天，史文展的世界，一如其名，展出精彩歷史。

像一陣風去旅行

年輕時跟著藝陣走遍臺灣各地，曾經踏過塵沙的流浪腳跟，就注定一生不安定的靈魂，與其說史文展是飄泊的雲，不如說他是到處行走的

嘉義水上大崙國小塗溝分校高蹺教學。（史文展提供）

風。他總是提起腳就去走路的人，所以，旅行成為他的最愛。大半輩子的藝陣生活，讓他看得最清楚的是我們生活的寶島，以及這塊土地上的常民生活百態，他喜歡拿著鏡頭去拍攝眼的畫面，他也成立一個「臺灣廟會與民俗陣頭～史文展的民俗攝影」網頁，將他參與臺灣廟會中取景的照片，一一留影。十七歲就接觸單眼相機的他，影像記錄做得十分完整，他的兒子也是從小學就開始拿照相機拍攝，現在已經自己開設婚禮攝影剪接的工作室了。

在他的個人臉書上，可以搜尋他踏臨的每一幀風光，都是慧眼獨見的畫面。然而，還有一個相簿，是很令人動容的，史文展說：「這一本相簿僅記錄已故親友及團員生前影像。」翻開一張張照片，史文展可以很清楚地指認那些人，生於何時，逝於何日，死因為車禍、癌病、吸毒、自殺……在他指認這人的故事時，端詳那些臉龐，

我終於可以理解五十歲之後的史文展茹素禪修的因緣了。生命是無常的，更多投入藝陣的愛，就更不能理解這些在藝陣舞台上精彩的生命，何以早殤？太多的無常，使人對冥冥的命定有許多的質疑。靜定點閱史文展的相簿所留下那些往生者的身影，聆聽史文展說著他們生前的每個細節，我會覺得：藝陣是史文展修行的涅槃，他在這條路上，做自己的功課。

1
─
2

1. 史文展出國旅行時，帶回來的各國紀念品。

2. 史文展與兒子史佳正。

史文展成立藝陣團這一段路，最風光的時候，團員最多有七、八十個，有時一天要出十團到全臺灣各地演出，在一九八五年到一九九五年間，景氣最好，演出訂單接不完。然而，演出時的變數很大，父親、水木伯都是在藝陣工作中往生，他有時也問自己：「所賺菲薄，犧牲這麼多親人，值得嗎？」接手藝陣團後，擔負大責任，而且又時見這般無常，人，如何走過呢？史文展說，他只能用很多很忙碌的奔走，讓自己不去設想，「那時，我真的很怕一個人靜下來！」

四十幾歲後，經歷過種種難關及生命歷練，他終於知道，要讓生命有一份回歸，因此他開始學習自我禪定、禪修。所以，即使大風大浪，他也能看透了。他沒有仰賴禪師引路，而是透過內觀禪修，讓自己心緒清明。史文展說，好在有此禪悟，他才能真正看到自己，而身心靈因此改觀。兩年前他的網頁遭到駭客入侵，畢生珍貴的

照片，瞬間化為烏有，那麼珍惜以影像記錄生命的他，若不是這個度化，史文展說：「我一定會想不開了！」人生，也許，都是從一個個的「捨」中，學習如何看待那「得」的意義吧！

禪心自見月明

二〇〇二年泰山民俗技藝團受邀到葡萄牙演出時，史文展在演出後去逛街，遇到一群年輕人將他團團圍住，並且要求合照，讓他不明所以，後來才知道原來年輕人誤將史文展當成亞洲大明星成龍了，造型長相酷似成龍的他，卻說：「很多人都嚮往著明星的光環，若有朝一日成為明星，或高高在上時，反而處處受到限制的框架，人啊，不如淡淡的生活、淡淡的人生，而且隨時自在活在當下。」

我曾問史文展，踩著高蹺，站在高處，看到怎樣的人生呢？他說：「剛開始會踩高蹺，自我感覺高高在上，可以看到前方別人所看不見的，很容易會心生優越感，而且每個人看著你，都要抬著頭，感覺好神氣！」然而，隨著歲月的修行，很多觀點改變了。現今藝陣是繁華過後了，史文展認為時代改變、經濟型態也改變，當我們不能改變大趨勢時，能做的就是學一技之長，穩住自己的能量，才能蓄勢以待，再看一次文化藝術的花開！

細細看人生，生命的無常，其實會觸動很多情緒。史文展曾經一年下來參與過幾十件的公祭演出，在現場，史文展和他的藝陣，就是閱讀人生句點的人。公祭的往生者，有大政治人物、有富貴豪門、有呼風喚雨的黑道人物，史文展說：「從公祭場到火葬場，一段路短短的，不遠！卻可以道盡一生事蹟，所以我很感恩這份工作，可以讓我看盡人間百態。」

現今，史文展一樣會踩著高蹺，在高處照眼。但是，他的眼界不同了，沒有驕矜，沒有自視，「只學得一切眾生平等！」他說。

史文展也一派禪定的說：「每一事件、每一故事，都是一則功課，做完了，就放下吧！」第一天採訪時大停電，史文展就說：「進來吧！停電是好功課，可以修行！」果真沒錯，人生能跳出三界之外，山清水秀，去走未來人生路，那素菜齋心的定念，自然處處都見得月明。

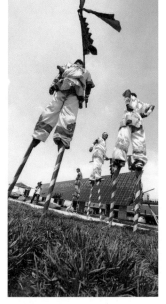

（史文展提供）

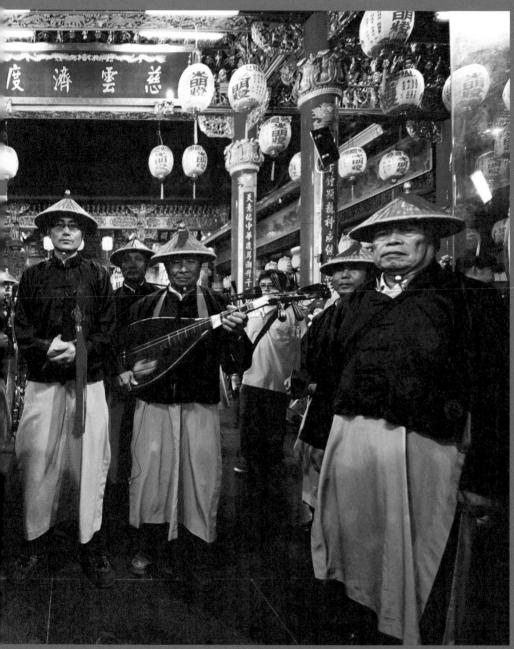

（黃文博提供）

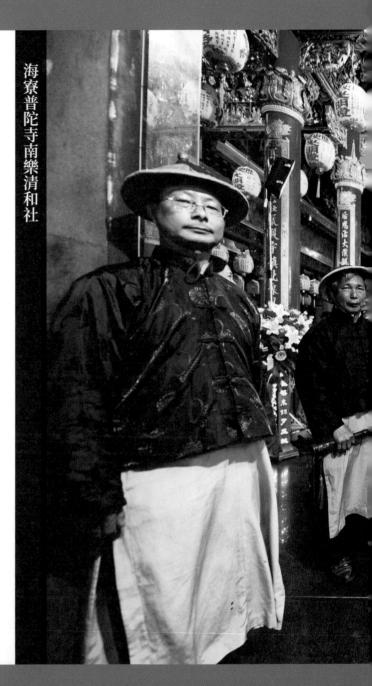

海寮普陀寺南樂清和社

聽，那和雅的清音──吳庚生

一甲子的海寮里鄰長，永不退休的清和社館東，以及踏實活在土地上的快樂農夫，他擅長南管上四管樂器，唱得〈燕雙飛〉、〈孤栖悶〉、〈滿空飛〉的曲文，在他的眼眸中，有著一路走來，始終如一的南管之愛。

南樂清和社是因海寮里普陀寺的信仰而成立的館閣，以御前清音的南管演奏，出陣時排場有御賜的涼傘、宮燈、彩排旗「御前清客」，演出人員穿著長袍馬褂的禮服。海寮南樂清和社常態性參與香科與王爺聖誕，在三年一科的西港香中，是千歲爺欽點的王府宴王司樂樂團，是能直接進入王府參拜的少數陣頭，也是唯一享有禮炮迎送的陣頭，在所有香陣中，地位崇高，不言而喻。

十七人拓墾之地

海寮，位於臺南市安定區，緊鄰曾文溪南岸，是具有悠久歷史的村落。一六五八年，先民方勝萍等十七人羨慕寶島地廣人稀，盡是豐腴沃壤，遂由福建搭船至安平登陸，順溪向東北行來，在滿地蓬蒿亂草，放眼川奔水流的草莽間，尋找落腳處，最後，在一荒野之地搭茅廬而居，當時稱這塊聚落為「小寮仔」。

創業之初，篳路藍縷，胼手胝足，困苦非常。

（海寮普陀寺清和社提供）

十七人渡黑水溝，其中九人來自福建泉州府同安縣馬巷廳傘龍庄，另八人則來自福州府溪相縣灣仔口，因為海上相遇，患難相交，志同道合，因此共同戮力開墾，後以此地瀕臨大海，而稱海寮。光緒年間，因曾文溪水患，曾舉庄南遷，之後再東遷到現址建庄。拓墾的十七人中，只有九人傳下子嗣，皆姓方，後來才有外地來的人士李黑弼參與開墾。這是一個具有長久歷史的部落，庄民團結意識很強，「海寮」今為八百多戶的大庄，方姓仍為大宗族。

早先，先民墾荒時，治安欠佳，各庄頭為求自衛，或爭奪土地，往往連庄械鬥，海寮人以方姓聚庄，同宗連氣之故，又加上民風暴戾，只要有海寮人在外地受到欺負，便會連庄動員，討回公道，所以有俗諺：「海寮方，惡到無尻川。」意即海寮人，兇惡得沒屁眼，當時附近庄頭，只要知道是惹了海寮的人，便懼怕三分，自認倒霉。而且，「海寮老大」的狠勁是：「開公錢，槓呼死！」也就是打死人，公家賠錢。過去海寮的民風，正如清和社的館東吳庚生所形容：「那時候，房拚房、庄拚庄！真是驍勇啊！」當年，海寮庄剽悍的民風，讓人搖頭！

■ 普陀寺的香火百餘年

當海寮庄頭日漸壯大後，因生民信仰所託，遂創建寺廟，才有現今的普陀寺，普陀寺主祀楊府太師，鎮殿為南海佛祖，同祀中壇元帥、福德正神、註生娘娘、孟府郎君等。海寮方姓祖先於清順治年間，由福建省泉州奉請楊府太師護隨渡海來臺，清光緒三年（一八七七年）九月完成建寺。幾經遷徙，光緒十六年（一八九〇年）遷至現址，歷經多次重建，民國六十五年（一九七六

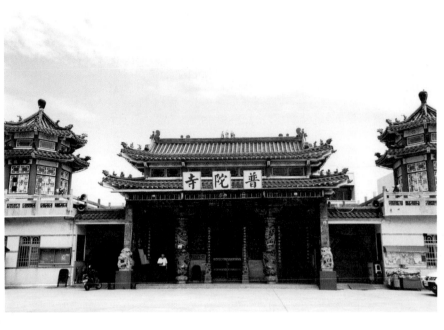

年）重建為現有廟貌。

普陀寺管理委員會榮譽主任委員方炎崑說：「海寮庄當時方姓有三房，二房人多占四角頭，大房、三房各一角頭，合計六角頭，各推選一位頭家，共同負責廟務。」當地庄民對於廟宇的信仰十分虔誠，廟方與庄民的互動頻繁，至今仍是時常舉辦里民活動。現任清和社文書的方建清，提及參與南樂清和社演習的始末時，就說：「這是廟裡牽來的因緣啦！」

二〇〇八年秋天，廟方聯誼會舉辦庄民烤肉大會，因為颱風，烤肉活動就移到他家的庭院舉辦，當時廟方主委方炎崑前來與會，趁機邀請方建清參與館閣，就這樣，一路走來，方建清不僅練就一手好洞簫，也成為吳庚生館東的得力助手，目前南樂清和社大部分的資料與業務，都是他接手承辦。可見，一方廟宇，神明有靈，帶來善緣善音！

清音嘹亮移風易俗

南樂清和社是因海寮里普陀寺的信仰而成立的館閣，創於清咸豐六年（一八五六年），至今已逾一百六十年的歷史。由於當時海寮地區庄民習武之故，庄內各房系家族，往往因意見相左，便干戈互見，械鬥之風不斷。為了消弭惡習，全村長輩決議創立南管樂團，以文雅風尚移風易俗，取名「南樂清和社」，隸屬於海寮普陀寺。

將館閣設於廟宇，除了做為地方信仰之外，也較容易聚集地區民眾，有利於館閣發展。南樂清和社由第一代館東方王招募團員，聘請館先生前來指導，成團至今已歷經第二代的方寶篆、方銀生，第三代的方金致、方清景、方榮欽，然後是吳庚生、方銀堆、方連福、方連水等人，目前館東為吳庚生，已是第四代的負責人了。歷年來聘請教習的館先生有林老顧、尚福來、翁秀塘、

方清景、蘇榮發等人，二〇一四年蘇榮發病逝後，清和社未再聘請館先生；二〇一五年開始，由團長吳庚生帶領團員於每週四、五晚間演習。

吳庚生從十三歲學習唱曲，至今已是八十三歲的長者，清和社的傳承是他心之所繫的責任，而團員也都以他為馬首是瞻。

南管因相傳是康熙皇帝的御前清音，因此有御賜的涼傘、宮燈、彩排旗「御前清客」的封號等殊榮，出陣時，參與人員穿著長袍馬褂的禮

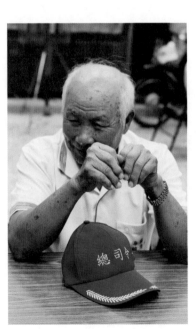

清和社現任館東吳庚生。

服，涼傘、宮燈、館篷、傢俬擔是遵循古禮必備的儀仗器物。南管供奉的祖師爺孟府郎君，即是五代時的後蜀國君孟昶，他精通音律，擅長作曲，文詞聲曲造詣極高，《溫叟詞話》形容孟昶「好屬文，尤工聲曲」。海寮清和社因為依普陀寺而設館閣，孟府郎君是供奉在廟裡，不在館內。

館閣成立後，主要的活動有館閣交陪應酬、婚禮喜宴、喪禮告靈的整絃排場等，至於敬獻神明的整絃排場，則是娛樂神明的性質。吳庚生館東常說：「現代社會，五光十色，年輕人不愛聽這種曼緩徐沉的節奏。其實，大部分觀眾也是聽不懂，但是整絃起音時，心想是唱給神明聽的，一念澄淨，感覺撥彈吹奏，都很有意思了。」

南管有一套完整的禮樂規範，未學樂，先學禮，這便是禮樂可以移風易俗的原因。目前清和社有團員二十餘位，常態性參與的活動有西港慶

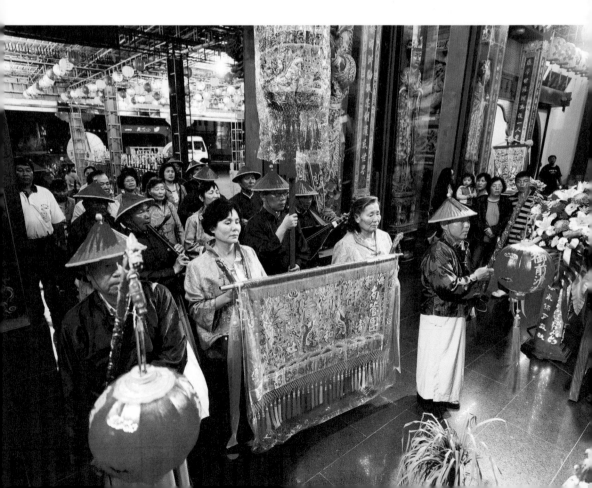

安宮香科、佳里金唐殿、普陀寺楊府太師聖誕與孟府郎君聖誕等，在千歲聖誕期間辦理祝壽整絃大典，而且也配合當地信徒家中婚禮拜天公、祭祖等儀式活動。在三年一科的西港香，是千歲爺欽點的王府宴王司樂樂團，是能直接進入王府參拜的少數陣頭，也是唯一享有禮炮迎送的陣頭，

在所有香陣中，地位崇高，不言而喻。二〇〇九年，當時臺南縣政府已將普陀寺南管公告登錄為縣定傳統藝術及相關保存團體，是目前臺南地區相當珍貴的文化資產。

一般來說，一個庄頭若要在刈香的陣頭中出武陣或神轎，居民人數要有五百人到六百人之

1-2. 南樂清和社是西港刈香中的重要陣頭。（黃文博提供）
3. 清和社早期演出。（海寮普陀寺清和社提供）
4-5. 清和社館員合影。（西港玉敕慶安宮提供）

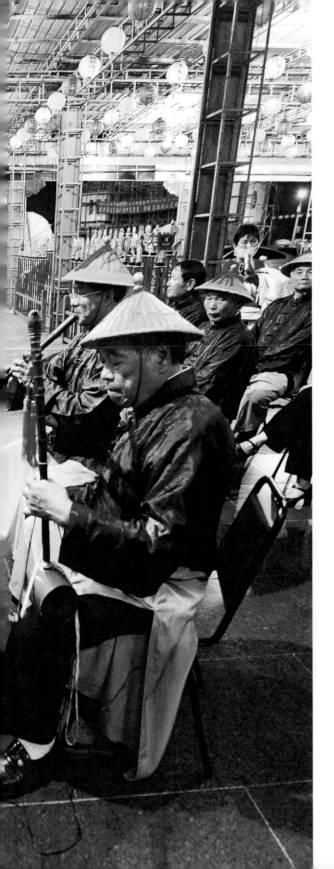

譜，一九〇三年，西港地區七十五個庄頭，只有
管寮、海寮、南海埔、新吉、劉厝、保安村、大
竹林、樹仔腳、八分，後營有此規模，但直至
一九〇五年為止，僅海寮、劉厝、南海埔未設立
武陣。劉厝、南海埔原先就有北管，屬於文館，
海寮地區的先祖卻為徹底改變庄民風氣，以禮樂

教化涵養儒雅風氣，傳之後代子孫，而力倡設立
文館南樂清和社，以收移風易俗之效。百年可
知，現今海寮人不再是古早時期的「海寮方，惡
到無尻川」，香科陣頭中，也以御前清音而備受
禮遇，這真是老一輩高瞻遠矚的識見啊！

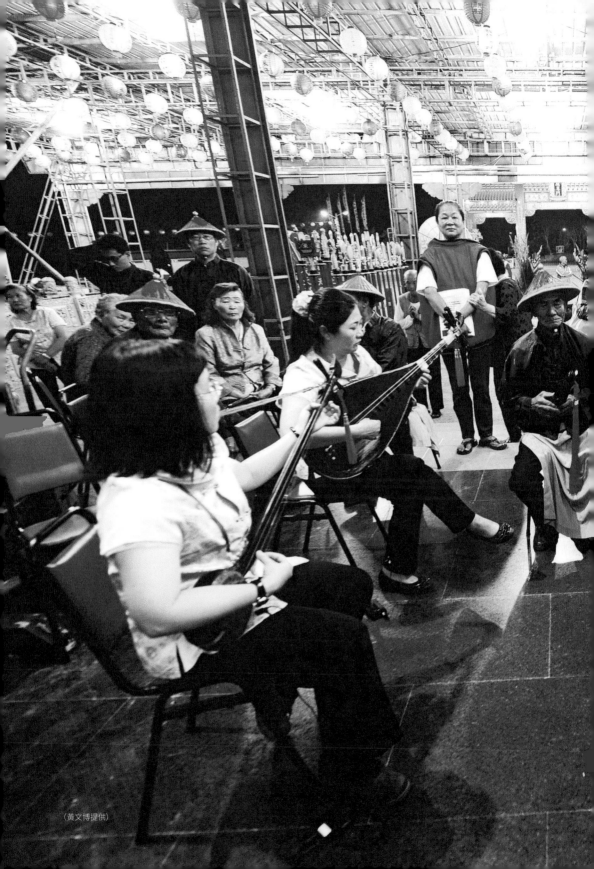

（黃文博提供）

百年曲譜的韻致

南樂清和社上百年歷史，社員皆是在地人，館閣傳承是義工性質，學習唱曲的團員，在廟會時有義務出陣，代代相傳，成為清和社與其他南管館閣最大不同。

幾年來，執教的館先生教習曲目無數，較常教學的曲目為「指」：〈南海觀音讚〉、〈風打梨〉、〈出庭前〉、〈直入花園〉；「曲」：〈夫為功名〉、〈孤栖悶〉、〈別離金鑾〉、〈叫三哥〉、〈但得〉、〈恁厝娘子〉、〈聽見雁聲悲〉、〈含珠不吐〉、〈心頭悶憔憔〉、〈滿空飛〉、〈千叮萬囑〉等曲。但有許多是所謂「無骨」的曲目，吳庚生解釋：「無骨，就是沒有譜的曲子啦！」

當年，老先生口傳心授，沒有譜，也沒有文字，只是老先生唱一句，學員便背一句，領了幾句回家去，日思夜夢，走著、想著都是那曲了。

幾句臺詞，才能將它背記下來，背熟了前句，先生才會再教下一句。「苦練啦，就是硬敲進腦袋就是了！」團員方秀連說：「是啊！沒人敢問先生什麼意思，就老實地背誦。那時候，每天做家事、做農事、拿刀剁豬菜，就剁剁剁、唸唸唸，還是學起來了！」至今，這些無骨無譜的曲子，大約也只有老團員才能唱幾曲，有些早已有字無譜了。

館東學的第一支曲〈燕雙飛〉。

在海寮普陀寺的廂房，是南樂清和社的寶庫，櫥櫃裡，深鎖著幾本百年曲譜，那是耆老傳說的老古仙所抄錄，娟秀字體，蘊意典雅的詞意，彷彿古代靜秀閑雅的鐶釵，寧靜沉睡在扉頁裡。我指認文字的曲牌，一一詢問吳庚生館東，也請他試著唱出旋律。館東笑一笑，說：「無骨無曲，攏沒人會唱囉！」彷彿，釵冷鬢頹，衣箱掩埋，

我看著那一本本斑駁破爛的手抄本，屏著氣息，小心地翻閱，每翻一頁，都是歡喜嘆息，每一頁都讓人珍愛。

時代的潮流瞬息萬變，瞬間旋走發思古之幽情的一步一履，爾後，我們還能在風定塵息時，看見，或聽見，那悠悠的文雅樂音嗎？

從海寮女兒唱到海寮媳婦

吳庚生館東也是如此感慨與憂心。早年，清和社只有男生唱曲、奏曲，但是，男音唱女調比較辛苦，南管要用肉聲（真嗓）去唱，在高音處飆假嗓，實屬不易。因此，後來才招了海寮女兒來學曲，男性館員多半擔任琵琶、洞簫、二絃、三絃、拍板等樂器的演奏，唱曲就交給女館員。

但是，每三年一科，好不容易教會唱曲了，謝館之後，就中斷練習，等到下一個香科來了，又招募團員時，海寮女兒大多外嫁、移居，團員人力流失很慘重。因此，只好開始招募海寮媳婦學曲。大致上，一九七六年至一九九一年，都是教海寮女兒唱曲；一九九六年後，開始教導海寮媳婦唱曲。即便如此，當年第一批海寮媳婦，現今也已經六十幾歲了，眼看南管學習將要斷層了，近幾年，才有一群五年級生投入，方秀連、方建

女館員合影。（海寮普陀寺清和社提供）

清便是。

當時與方秀連一起學琵琶的有五人，結果，只有方秀連練起來。不懂樂理，也沒有受過正統科班音樂教育的方秀連，能夠彈得一手好琵琶，憑仗的就是「苦練」二字。學習南管，練曲，要用心，也要花費很多時間，才能學起來。團員學成後，每人都有一、兩首拿手曲子，目前常演奏的曲子有〈前奏曲梅花指〉、奏給天公聽的〈金

爐寶〉及〈私訴〉、〈嫦娥弄懷〉、〈昭君和番〉等，每一首曲子，就是一個民間傳說故事。方秀連最喜歡的是曲調〈滿空飛〉，鵝毛雪，滿空飛，那是鄭元和與李亞仙的故事，因為心能入曲，所以，她談起曲子，很能心契，在高高低低的起伏旋律中，充滿愉悅的賞玩興味。

吳館東說：「要能喜愛、享受所彈奏的曲子，才能成為知音；能知音，便能抓住曲韻；然後信

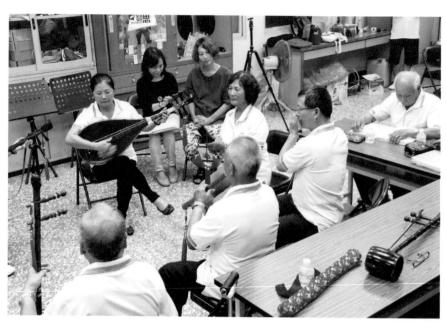

手彈來，就會跟曲；能跟曲，就能應裕自如！」

目前清和社的成員中，只有館東吳庚生對於上四管樂器皆能皆精，是讓學員佩服的境界！

這一生，有夠舞弄的啦

很難想像，這樣十項全能，而且深諳南管高雅曲韻的館東，只有小學畢業的學歷，吳庚生被我逼得談起他的往事時，哈哈大笑地說：「呴！妳不知道，我這一生，實在是有夠舞弄的啦！」

身為家中長子的他，一生中最痛的事就是考上善化高中，卻失去上學的機會。貧苦的年代，長子必須負擔家計，從小吳庚生就是犧牲自己，成全家人，小學還沒畢業就跟著父親下田。他的父親吳叶是被招贅來到海寮的，一片田，一份勞力，都是他和父親在汗水中勞動的身影。那時，

小學畢業的他能有多大呢？小小的身軀，趴在犁身上，駕馭不了耕田的犁，踩著空，左搖、右擺，一寸一寸騰空推犁在田土中前進。吳庚生帶著濡濕的眼眶說：「不知是人騎犁？還是犁推人？」

吳庚生曾經為了想上中學，去學校夜補，那是他一生很難忘的經歷。回憶中，南安國小當時有一位非常有愛心的莊江田老師，是胡厝寮人，很會教書。每天放學後，吳庚生就先回家吃晚飯，再趕去學校夜補；直到更深夜闌，老師就照顧這群孩子，在校舍睡一夜；天亮時，再回家吃早飯；然後，再走回學校上課。將近一公里的路，吳庚生每天來來去去、無怨無悔地走著，只是為了可以繼續上學。那時候，赤著腳走在石子路，很苦。「但是，讀冊真好！有什麼比失學更苦嗎？」吳庚生說他走得很甘心，更何況這位老師教學很用心，又能照顧孩子。果然在老師的教導下，他考上善化高中，然而，父親一個不允許，

他的求學夢，碎了！

接下來，更讓他難過的是，那位教學認真的老師，被迫逃離家鄉！因為讓一位從管寮來的朋友借住校舍，那個朋友是思想犯，莊老師因此被牽連，受到通緝，為求活命，只好連夜逃離臺灣，直到幾年前才老來歸鄉，那時莊老師已蹣跚白髮，垂垂老矣！莊老師回臺時，他教過的學生都去機場歡迎，老來相見，不勝唏噓。莊老師教出來的學生，有醫生、有法官，大部分都很有社經地位，可憐一場白色恐怖，讓莊老師遠隔臺灣六十六年的歲月，青山一髮遙遙故里，苦苦思念一甲子啊！吳庚生說得無限慨嘆，莊老師到老朽了，還是想著落葉歸根。他一直說著：「他實在是一位好老師啊！」

人不能一百歲扛一百斤

吳庚生年輕的時候，離鄉背井，在臺中、員林、草屯等地，跟隨姐夫黃正福做木工那些日子，使他漸漸知曉自己所愛與所選的生命型態。

趁年輕時，闖闖走走，是一件好事，在闖蕩的日子裡，他長了很多知識，比如說做木頭相框，若用豬血加石灰做成印花，顏色就會經久不褪色，這只是小常識，卻也讓他開眼界，而生活就在這些小常識裡，把人教得懂事了。

在春去秋來，來來去去的流浪、回鄉、回鄉再流浪，他一直沒有離開南樂清和社，他覺得自己應該是與神明有緣，而「信仰」是很好的事。

住在廟宇附近，他不推辭多做廟方的志工，所以前後也當了兩屆廟方委員、會計、顧問。目前，他可是海寮最忙碌的人呢！南樂清和社館東、海寮長壽會會長、海寮社區發展協會會長、頭銜響噹噹，做事一把罩！他也是海寮地區永遠的鄰長，二十歲當鄰長，至今八十三歲，他已經當了超過一甲子的鄰長。如果加上他的父親吳叶，也是從日治時期就當鄰長，這一對父子，可是海寮的百年鄰長呢！

吳庚生說：「早年當鄰長，實在不是好差事，公家編派掃地、挖水溝等工作給庄民，如果遇到偷懶不動工的人家，鄰長必須要幫曠廢怠工的戶頭把工作都做完呢！」不過，他還記得，日治時期他的父親當鄰長，時常要幫忙分發配給紅鹹魚、溫仔魚，那段分鹹魚的日子，屋內散發的鹹魚香味，成為記憶中很奇妙的光譜！

吳庚生有一片田地，好幾次與他相約採訪，他都是一邊騎著鐵牛車一邊回電話的。我問他：「八十幾歲了，還在田裡舞弄喔？」他卻樂在其中，晨興理荒穢，但使願無違。他說：「人不能一百歲扛一百斤啦，做田是賺天公仔錢，但

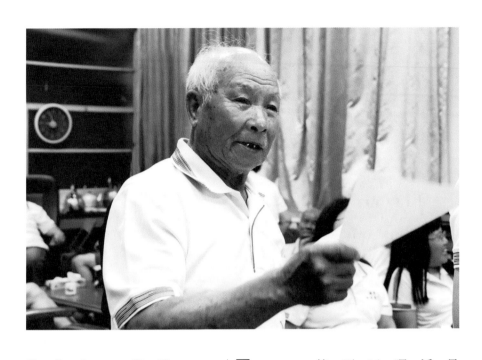

是，天天駛鐵牛，很養生，精神活蹦蹦的像一尾活龍！」我又問他：「如今做田多少？好幾甲地喔？」他說：「正好夠吃穿，正好夠吃穿，如此而已！人的命格是注定好的，恨命不怨天啦，人是不能耍本事的！」看來他真是名副其實，一甲子的鄰長，永不退休的館東，以及快樂耕種的農夫！

■ 燕雙飛的初聲

吳庚生從十三歲就開始學習南管，當時是先學唱曲，然後，跟著香科，唱了兩科，才去學樂器，之後洞簫、琵琶等等，無一不通。

他回憶最初學習的曲調是〈燕雙飛〉，吳庚生從書櫃裡取出那典藏將近百年的曲本，翻閱那些曲文：「燕雙飛，鸝聲報曉，東風送來，綠柳隨時，雙雙尾蝶飛來採花心，禽鳥相邀，親像咱

人無二好春天，百花開可哼，滿園光景，細計蓬萊……」曲譜老舊，墨痕褪成灰黑，他端詳了字字句句，然後很感慨地說：「這首曲子，團裡已經是無人能唱，有文，但唱法失傳了。」七十年前的記憶，換成一個珍惜的印象而已，旋律瘖啞了，但，吳庚生說：「我記得，那是一首很美的曲子，我真的記得，很美。」

有一次南樂清和社夜晚演習時，我們一行人包括師丈劉登和、牧歌音樂工作室的陳景昭老

師、方姿文老師，還有日本音樂家里地歸來做全程錄影、攝影，那一天，吳庚生特別高興，全體團員也穿著整齊淨白的團服入鏡，當〈孤栖悶〉與〈聽見雁聲悲〉的合奏響起時，他站在樂團後方，輕輕地和著節奏，一拍一眼，忘我地哼唱著，許久，他轉身對我說：「好聽！好聽！每一曲都好聽！」在他的眼眸中，我看見一路走來，始終如一的南管之愛！

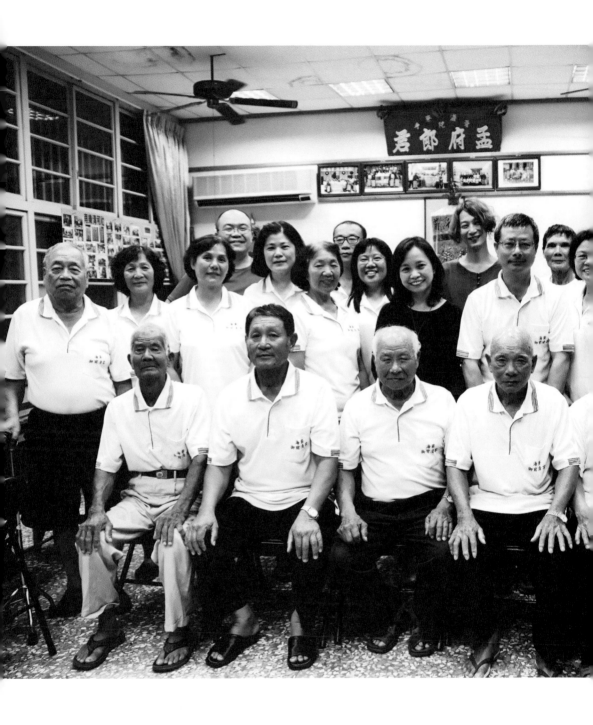

聽，那和雅的清音——吳庚生

人物誌

全台白龍庵
如意增壽堂
什家將

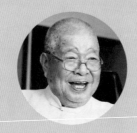

七股樹仔腳
寶安宮
白鶴陣

陳欽明二兒子 ——— **陳盛斌**　　全台白龍庵如意增壽堂什家將

大光國小校長 ——— **楊秀枝**　　什家將團教練 ——— **陳欽明**

七股樹仔腳寶安宮白鶴陣　　陳欽明大兒子 ——— **陳盛雄**

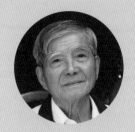

新營土庫
土安宮
竹馬陣

七股竹橋
慶善宮
牛犁歌陣

竹馬陣藝師 ——————— **林宗奮**　　　樹仔腳里長 ——————— **黃寶田**　　　宋江陣、白鶴陣總教練 – **何國昭**

土庫國小退休校長 —————— **林瑞和**　　　**新營土庫土安宮竹馬陣**　　　　何國昭兒子 ——————— **何泰德**

七股竹橋慶善宮牛犁歌陣　　　　竹馬陣藝師 ——————— **花龍雄**　　　白鶴陣領隊 ——————— **黃一忠**

學甲慈濟宮
謝姓金獅陣

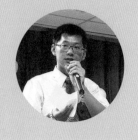

新化鎮狩宮
吳敬堂
官將首

鎮狩宮吳敬堂團長 ——— **王延守**	**學甲慈濟宮謝姓金獅陣**	牛犁歌陣藝師 ——— **鄭明義**
王延守妻子 ——————— **陳小郁**	謝姓獅團藝師 ——— **謝仁德**	慶善宮副主委 ——— **張永成**
那拔國小校長 ——— **洪國展**	**新化鎮狩宮吳敬堂官將首**	牛犁歌陣團員 ——— **鄭雅婷**

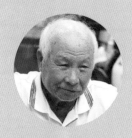

六甲泰山
民俗技藝團

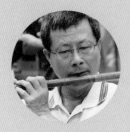

海寮普陀寺
南樂清和社

清和社館東 ———————— **吳庚生**	**六甲泰山民俗技藝團**	鎮狩宮吳敬堂團員 **王翰堂**（老大）
清和社文書 ———————— **方建清**	泰山民俗技藝團團長 —— **史文展**	鎮狩宮吳敬堂團員 **王昱力**（老二）
清和社館員 ———————— **方秀連**	**海寮普陀寺南樂清和社**	鎮狩宮吳敬堂團員 **王聖盛**（老四）

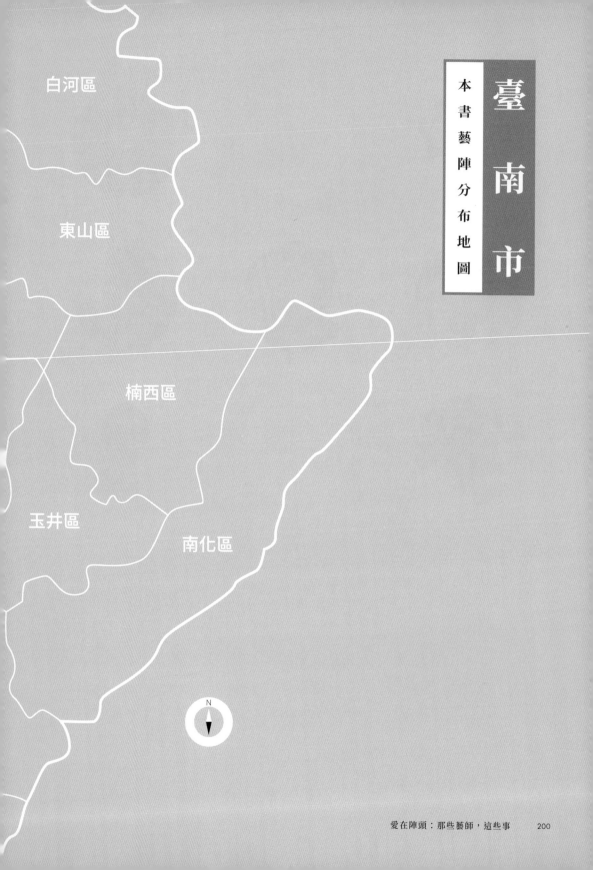

白河區

東山區

楠西區

玉井區

南化區

臺南市

本書藝陣分布地圖

N

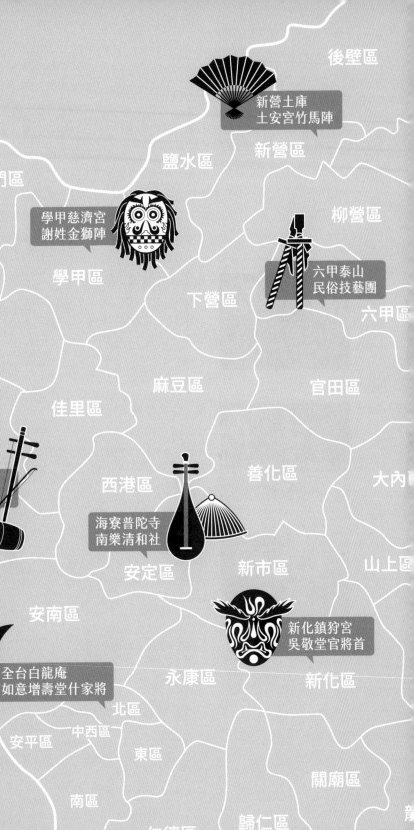

後壁區

新營土庫
土安宮竹馬陣

新營區

鹽水區

北門區

柳營區

學甲慈濟宮
謝姓金獅陣

學甲區

下營區

六甲泰山
民俗技藝團

六甲區

將軍區

麻豆區

官田區

佳里區

七股樹仔腳
寶安宮白鶴陣

善化區

大內

七股竹橋
慶善宮牛犁歌陣

西港區

新市區

山上區

海寮普陀寺
南樂清和社

七股區

安定區

安南區

新化鎮狩宮
吳敬堂官將首

全台白龍庵
如意增壽堂什家將

永康區

新化區

北區

中西區

安平區

東區

關廟區

南區

仁德區

歸仁區

延伸影音視聽

西港刈香自乾隆四十九年（一七八四年）甲辰香科，建立第一香科醮典至今，已有二百多年的歷史，並且以香醮合一的信仰型態，號稱臺灣第一香。三年一科的醮典，參加陣頭之多，儀禮典式之繁盛，聞名全臺。香境涵蓋九十六村鄉，一連三天的轄域遶境，多由香境各庄總動員，刈香遶境場面浩大，成為「臺灣第一大香路」，經行政院文建會評定為國定民俗活動，為國家級重要的無形資產。本書介紹的七股樹仔腳寶安宮白鶴陣、七股竹橋慶善宮牛犁歌陣、海寮普陀寺南樂清和社皆為西港香科陣頭。

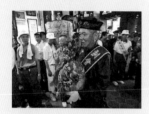

南瀛文化探源：西港刈香

授權來源｜臺南市政府文化局

記錄國家級重要無形資產，有「臺灣第一香」稱號的西港刈香（三日遶境）

https://goo.gl/LmK7FR

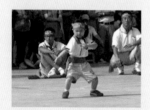

陣·點亮西港

授權來源｜導演陳蔚璘

介紹臺灣廟會庄頭性陣頭最多的大型廟會「西港刈香」及其獨具特色的文武藝陣（中英字幕）

https://goo.gl/mme4TU

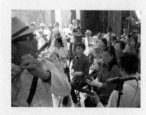

西港刈香乙未香科

授權來源｜中央研究院數位文化中心／製作

西港乙未香科傳統陣頭練習狀況系列紀錄片（共九部）

1. 西港陣開始
2. 西港刈香：造王船首部曲
3. 西港刈香：入陣－開舘篇
4. 西港刈香：入陣－入舘篇
5. 西港刈香：入陣－探舘篇
6. 西港刈香：入陣－三五甲鎮山宮八家將篇
7. 西港刈香：入陣－烏竹林廣慈宮金獅陣、
　　　　　　溪南寮興安宮金獅陣篇
8. 西港刈香：入陣－樹仔腳寶安宮白鶴陣篇
9. 西港刈香：入陣－雙張廍保天宮大鼓花陣篇

https://goo.gl/oTaqVX

參考書目

- 《台南縣車鼓竹馬之研究》施德玉（2005），宜蘭縣國立傳統藝術中心
- 《臺灣民間陣頭技藝》吳騰達（1996），台灣東華書局
- 《南瀛藝陣誌》陳丁林（1997），臺南縣立文化中心
- 《從閩南車鼓之田野調查試探台灣車鼓音樂之源流》黃玲玉（1991），中國民族音樂協會
- 《當鑼鼓響起：台灣藝陣傳奇》黃文博（1991），台原出版社
- 《台灣民間藝陣》黃文博（2000），常民文化
- 《藝陣傳神：臺灣傳統民俗藝陣》黃文博、陳怡靜（2015），文化部文化資產局
- 《就是要將：家將美學疾風迅雷》妙蓮生、吳寧馨（2012），云遊天國際文化
- 《台東的寒單爺與民俗藝陣》吳騰達（2008），中華民俗藝陣研究室
- 《台灣家將臉譜藝術：官將首卷》呂江銘（2010），石渠出版社
- 《八將》呂江銘（2005），石渠出版社
- 《官將首》呂江銘（2002），唐山出版社
- 《南管館閣參與王醮活動研究》黃瑤慧（2015），揚智文化事業股份有限公司

論文

- 〈2015 傳統音樂與藝陣之流變 國際學術研討會論文集〉2015 年 11 月 27 日
- 〈臺南市車鼓表演及其音樂之研究——以「土安宮竹馬陣」與「慶善宮牛犁歌陣」為範圍〉呂旭華（2014）
- 〈新營「竹馬陣」研究計畫〉施德玉、許子漢、楊馥菱（1999），國立傳統藝術中心籌備處
- 〈南管館閣儀式性活動研究——以 2001 年至 2007 年所見館閣為範例〉陳怡如（2008）

映像紀實 29

愛在陣頭
那些藝師，這些事

合作出版

發行人	何飛鵬
總經理	彭之琬
總編輯	黃靖卉
責任編輯	林淑華
行銷	張媖茜
業務	黃崇華
版權	翁靜如、林心紅、吳亭儀
法律顧問	元禾法律事務所王子文律師
出版	商周出版
	台北市 104 民生東路二段 141 號 9 樓
	電話：(02) 25007008 傳真：(02) 25007759
	E-mail: bwp.service@cite.com.tw
	Blog: http://bwp25007008.pixnet.net/blog
發行	英屬蓋曼群島商家庭傳媒股份有限公司城邦分公司
	台北市中山區民生東路二段 141 號 2 樓
	書虫客服務服務專線：02-25007718、02-25007719
	24 小時傳真服務：02-25001990、02-25001991
	服務時間：週一至週五 9：30-12：00；13：30-17：00
	劃撥帳號：19863813；戶名：書虫股份有限公司
	讀者服務信箱 E-mail: service@readingclub.com.tw
香港發行所	城邦 (香港) 出版集團有限公司
	香港灣仔駱克道 193 號；E-mail: hkcite@biznetvigator.com
	電話：(852) 25086231 傳真：(852) 25789337
馬新發行所	城邦 (馬新) 出版集團【Cite (M) Sdn Bhd】
	41, Jalan Radin Anum, Bandar Baru Sri Petaling,
	57000 Kuala Lumpur, Malaysia.
	電話：(603) 90578822 傳真：(603) 90576622
印刷	中原造像股份有限公司
經銷商	聯合發行股份有限公司
	新北市 231 新店區寶橋路 235 巷 6 弄 6 號 2 樓
	電話：(02) 29178022 傳真：(02) 29110053
出版日期	2017 年 11 月 28 日
版 (刷) 次	初版一刷
定價	新台幣 360 元
GPN	1010602111
ISBN	978-986-477-367-1

作者	王美霞
總策畫	葉澤山
策畫	周雅菁、林韋旭、陳修程、楊馥菱
行政	蕭靜怡、陳涵茵
攝影	劉登和、方姿文
書法題字	鄭枝南
美術編輯	陳采瑩
指導單位	文化部
出版	臺南市政府文化局
地址	70801 臺南市安平區永華路二段 6 號 13 樓
電話	06-2981800

Printed in Taiwan

城邦讀書花園
www.cite.com.tw

J@Book 華雲數位
jabook.com.tw

國家圖書館出版品預行編目（CIP）資料

愛在陣頭：那些藝師，這些事 / 王美霞著. -- 初版 -- 臺北
市：商周出版：家庭傳媒城邦分公司發行, 2017. 11
　　面；　公分. --（映像紀實；29）
ISBN 978-986-477-367-1（平裝）

1. 藝陣 2. 民俗藝術 3. 人物志 4. 臺南市

991.87　　　　　　　　　　　　　　　　　106021951

廣　告　回　函
北區郵政管理登記證
北臺字第000791號
郵資已付，免貼郵票

104　台北市民生東路二段141號2樓

英屬蓋曼群島商家庭傳媒股份有限公司城邦分公司 收

- -

請沿虛線對摺，謝謝！

書號: BU5029　　　書名: 愛在陣頭：那些藝師，這些事　　　編碼:

請於此處用膠水黏貼

 商周出版

讀者回函卡

感謝您購買我們出版的書籍！請費心填寫此回函卡，我們將不定期寄上城邦集團最新的出版訊息。

不定期好禮相贈！
立即加入：商周出版
Facebook 粉絲團

姓名：＿＿＿＿＿＿＿＿＿＿＿＿＿＿＿＿＿＿＿＿ 性別：□男 □女

生日：西元＿＿＿＿＿＿＿年＿＿＿＿＿＿＿月＿＿＿＿＿＿＿日

地址：＿＿＿＿＿＿＿＿＿＿＿＿＿＿＿＿＿＿＿＿＿＿＿＿＿＿＿＿＿

聯絡電話：＿＿＿＿＿＿＿＿＿＿＿ 傳真：＿＿＿＿＿＿＿＿＿＿＿

E-mail：

學歷：□ 1. 小學 □ 2. 國中 □ 3. 高中 □ 4. 大學 □ 5. 研究所以上

職業：□ 1. 學生 □ 2. 軍公教 □ 3. 服務 □ 4. 金融 □ 5. 製造 □ 6. 資訊

　　　□ 7. 傳播 □ 8. 自由業 □ 9. 農漁牧 □ 10. 家管 □ 11. 退休

　　　□ 12. 其他＿＿＿＿＿＿＿＿＿＿＿＿＿＿＿＿＿＿＿＿＿＿

您從何種方式得知本書消息？

　　　□ 1. 書店 □ 2. 網路 □ 3. 報紙 □ 4. 雜誌 □ 5. 廣播 □ 6. 電視

　　　□ 7. 親友推薦 □ 8. 其他＿＿＿＿＿＿＿＿＿＿＿＿＿＿

您通常以何種方式購書？

　　　□ 1. 書店 □ 2. 網路 □ 3. 傳真訂購 □ 4. 郵局劃撥 □ 5. 其他＿＿＿＿

您喜歡閱讀那些類別的書籍？

　　　□ 1. 財經商業 □ 2. 自然科學 □ 3. 歷史 □ 4. 法律 □ 5. 文學

　　　□ 6. 休閒旅遊 □ 7. 小說 □ 8. 人物傳記 □ 9. 生活、勵志 □ 10. 其他

對我們的建議：＿＿＿＿＿＿＿＿＿＿＿＿＿＿＿＿＿＿＿＿＿＿＿＿＿＿

＿＿＿＿＿＿＿＿＿＿＿＿＿＿＿＿＿＿＿＿＿＿＿＿＿＿＿＿＿＿＿＿＿

＿＿＿＿＿＿＿＿＿＿＿＿＿＿＿＿＿＿＿＿＿＿＿＿＿＿＿＿＿＿＿＿＿

【為提供訂購、行銷、客戶管理或其他合於營業登記項目或章程所定業務之目的，城邦出版人集團（即英屬蓋曼群島商家庭傳媒（股）公司城邦分公司、城邦文化事業（股）公司），於本集團之營運期間及地區內，將以電郵、傳真、電話、簡訊、郵寄或其他公告方式利用您提供之資料（資料類別：C001、C002、C003、C011等）。利用對象除本集團外，亦可能包括相關服務的協力機構。如您有依個資法第三條或其他需服務之處，得致電本公司客服中心電話02-25007718請求協助。相關資料如為非必要項目，不提供亦不影響您的權益。】

1.C001 辨識個人者：如消費者之姓名、地址、電話、電子郵件等資訊。　　2.C002 辨識財務者：如信用卡或轉帳帳戶資訊。
3.C003 政府資料中之辨識者：如身分證字號或護照號碼（外國人）。　　4.C011 個人描述：如性別、國籍、出生年月日。

請於此處用膠水黏貼